U0010426

100 個拍出
好照片的方法
100 WAYS TO TAKE BETTER PHOTOGRAPHS

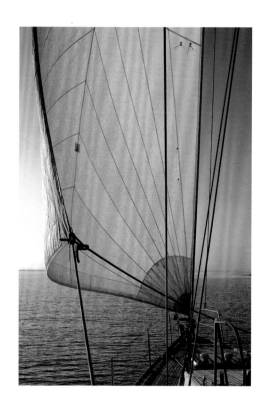

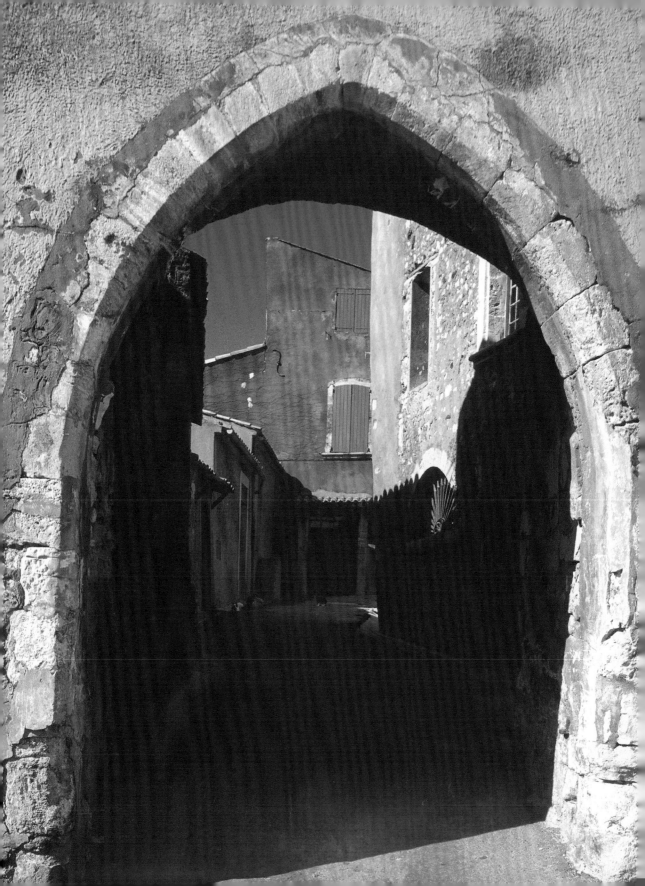

生活良品018

100個拍出
好照片的方法
100WAYS TO TAKE BETTER PHOTOGRAPHS

作者⊙麥可‧布塞爾
翻譯⊙蘇皇寧

太雅生活館

100個拍好照片的方法

Life Net生活良品018

作　　者　麥可·布塞爾（Michael Busselle）
翻　　譯　蘇皇寧
審　　校　章光和

總 編 輯　張芳玲
主　　編　吳斐竣
美術設計　何月君

TEL　　　(02)2880-7556
FAX　　　(02)2882-1026
E-mail　　taiya@morningstar.com.tw
郵政信箱　台北市郵政53-1291號信箱
網　　址　http://www.morningstar.com.tw

發 行 所　太雅出版有限公司
　　　　　台北市111劍潭路13號2樓
　　　　　行政院新聞局局版台業字第五○○四號
印　　製　知文企業（股）公司
　　　　　台中市407工業區30路1號
　　　　　TEL：(04)2358-1803
總 經 銷　知己圖書股份有限公司
　　　　　台北公司 台北市106羅斯福路二段95號4樓之3
　　　　　TEL：(02)2367-2044 FAX：(02)2363-5741
　　　　　台中公司 台中市407工業區30路1號
　　　　　TEL：(04)2359-5819 FAX：(04)2359-5493

郵政劃撥　15060393
戶　　名　知己圖書股份有限公司
初　　版　西元2005年03月01日
再　　版　西元2006年09月20日（7,001～8,000本）
定　　價　250元
(本書如有破損或缺頁，請寄回本公司發行部更換；
或撥讀者服務部專線04-2359-5819#232)

ISBN 986-7456-30-0
Published by TAIYA Publishing Co.,Ltd.
Printed in Taiwan
國家圖書館出版品預行編目資料

　　100個拍好照片的方法 ／麥可.布塞爾（Michael
　　Busselle）作 ：蘇皇寧翻譯. --初版.--臺北市
　　：太雅，2005〔民94〕
　　面：　　公分.--（Life Net生活良品：18）
　　譯自：100 ways to take better photos
　　ISBN 986-7456-30-0（平裝）

　　1. 攝影 - 技術

952　　　　　　94002582

Contents 目錄

前言

拍攝一張相片從來沒有像今天那麼的簡單。任何人只要能夠拿好相機,瞄準正確的方向,再按下快門就好了。但是拍攝一張好相片需要的不只是想法而已。常常只是幾秒鐘的時間,就能造成無趣的快照和動人相片的區別。這本書的目的就是要描述並解說攝影時最常遇到的一些狀況,而面對這些狀況時,只要多花點心思就能造成天壤之別。

認識你的相機,並瞭解如何有效率地使用它,是改善你的攝影的第一步驟,第一章解釋了如何使用相機的各項功能及控制鈕達到最佳攝影效果。第二章示範了最廣泛使用的相機配件,幫助你拍攝更有趣且品質更好的相片。

> 拍攝更好的相片涉及到主題的選擇
> 及辨認視覺潛力的能力,
> 也關係到器材和技巧的運用…

拍攝更好的相片涉及到主題的選擇及辨認視覺潛力的能力,也關係到器材和技巧的運用。第三章敘述並說明如何透過良好的構圖,讓你的影像更有故事性。光源創造相片,第四章示範了如何感受光源的質感,以及如何運用光源。

拍攝好的彩色相片不只是單純地將彩色軟片裝進相機裡,第五章講解了各種運用色彩創造具有張力的影像的方法。第六章提醒你如何拍攝比一般家庭像簿中更有趣且更吸引人的人像。

捕捉自然之美是攝影中最大的挑戰之一,第七章告訴你如何將焦點集中在主要的元素上,拍攝動植物又該如何呈現更多故事性。由於大部分相片的主題都與相機有一定的距離,第八章示範了特寫攝影如何從日常景物中創造複雜的影像。

或許大家在旅遊或度假時拍攝的相片比其他時候都要多,但是通常回家後才發現這些相片只反射了一小部分的旅遊經驗或目的地的特色。第九章解說了如何拍攝更深刻且富有當地色彩的相片。在所有的攝影主題中,風景攝影可能是最啟發人心,但卻最難以成功掌握的。第十章告訴你如何從視覺角度觀察鄉間景色的真正特質,以及如何拍攝不僅僅是記錄美麗影像的相片。

擁有現代相機最新式的科技,還有五花八門的器材選擇,攝影有時似乎令人感到恐懼。熟悉你的相機並瞭解相機的基本功能,當然對面對新科技有所幫助,但是,觀察、計畫、和想像力才是創造好相片的最終關鍵。一個構造簡單的相機搭配敏銳的眼睛和正確的方法,相較於最先進的設備但欠缺上述能力,前者常能創造出更好的攝影佳作。

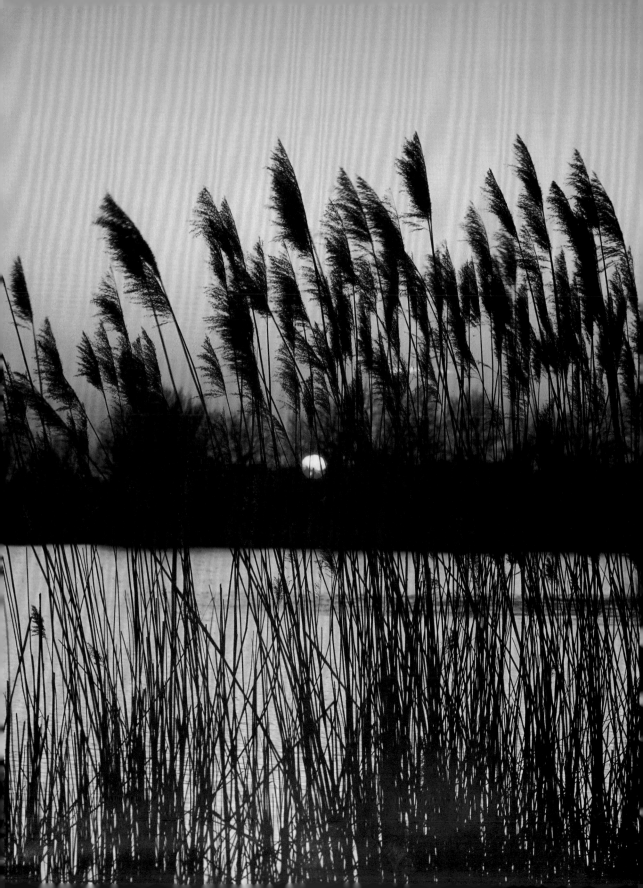

相機藝術

1 拍攝更清晰的相片

只要你能小心避免相機震動，大部分現代相機的鏡頭都足以拍攝出針孔般細微的影像。要使影像清晰鮮明，最保險的方法就是使用腳架，但是有時候攜帶腳架並不方便。學著如何拿穩相機，平穩地按下快門，尤其當拍攝比較容易不穩的垂直相片時。如果可能，請為自己或相機找一個穩定的支撐點。快門速度也很重要。許多人認為1/125秒是最保險的快門速度，如果使用標準鏡頭或廣角鏡頭，在相當的距離之下1/125可能是保險的速度，但是當你使用長鏡頭，或是當焦距拉近時，1/250或1/500秒會是比較保險的快門速度。

賽布魯族女孩

第一印象 我在肯亞的一個村落裡遇到這個穿著部落傳統服飾的年輕女孩。雖然天氣晴朗，陽光普照，但是她恰巧站在陰影底下，正好製造了柔和的光線，但又不顯得過份沈重。

鏡頭印象 當時我並不想用腳架，我怕會讓她覺得緊張不安，但是當我使用長鏡頭拍攝她的近照時，我很注意避免相機震動。我使用的是ISO 100軟片，最大光圈f2.8，我發現我的快門可以調到1/500，證明這樣的快門速度足以拍攝出清晰的影像。

相機：35mm SLR
鏡頭：70-200mm
軟片：Fuji Provia 100F

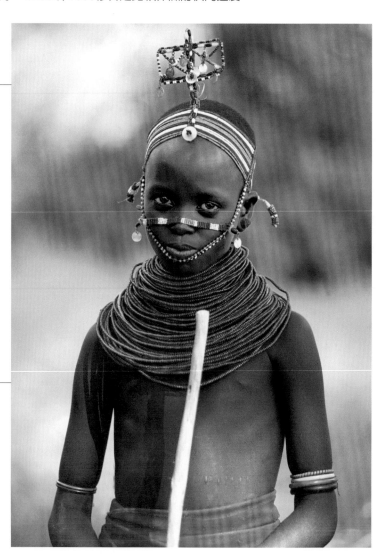

2 留意視窗的邊緣

單純地把視窗當作是瞄準的工具，這是許多人的想法，但是如果你能把它想成是攝影師的「畫布」，一個可以任你填滿最美麗影像的空間，這樣的想法就有創意多了。如果你只把視窗當作瞄準的工具，結果常會產生一張主題四平八穩座落於畫面中心的相片，周圍環繞著多餘且無趣的細節。先留意構圖的邊緣，你會對整個影像的全景更有掌握，並幫助你決定是否應該把某些景物或細節摒除在外。同時，試著把相機以不同角度瞄準，這對你在選擇將最有趣的焦點放在那個位置最為合適，是很有幫助的。

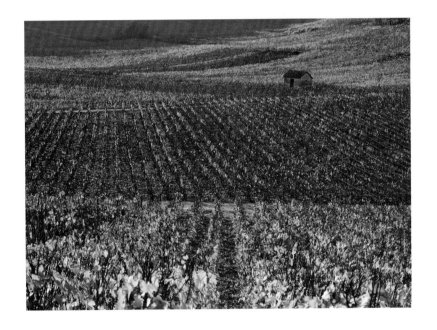

香檳區葡萄園

第一印象　在深秋時到酒鄉一遊是非常愉快的經驗，因為葡萄枝葉的顏色變化極為豐富動人。在法國香檳區的一個傍晚，當陽光以特殊的角度照在這片葡萄園上，我無意中看到這個景色。

鏡頭印象　我找到一個高點可以讓我俯視葡萄園，而且我用廣角鏡頭將大片金色樹葉都涵蓋其中。鏡頭中的小屋是畫面中一個有趣的主要焦點，我用相機嘗試了幾種不同的角度後，才決定將小屋放在畫面的右上角，製造出最平衡的視覺效果。

相機：Medium format SLR
鏡頭：55-110mm
軟片：Fuji Velvia

11

3 利用景深

景深是指相機焦點之前及之後，整個影像清晰的區域。使用長鏡頭配合大光圈時，景深相對較淺，若是廣角鏡頭配合小光圈，影像從前到後都會很清晰。拍攝風景時，需要涵蓋前景和遠方的細節，所以需要景深盡可能大，才能使整體影像清晰。運用相機的景深預視鈕，可以幫助你選擇適當的光圈，但是當你需要最大景深時，最好用最小光圈，並將焦點放在畫面的前方三分之一處。

優勝美地

第一印象 如同其他上百萬的攝影師一樣，我也希望能在加州的優勝美地國家公園這個知名的地標拍攝一張佳作帶回家。午後的陽光明亮清朗，但是我的第一次構圖顯得過於平淡，我覺得我應該選擇更好的視點創造更有震撼力的影像。

鏡頭印象 我走到河邊，攀越過岩石，直到我找到了這個優美的巨岩和草叢。我將相機設置得比較低，並靠近這兩個主題，製造出動人的前景，但是前景必須和遠方的巨岩表面一樣清晰。我使用最小光圈f16，廣角鏡頭，將焦點設定在河岸的某一點，使景深達到最大。

相機：35mm SLR
鏡頭：24-85mm加偏光鏡及81B暖色調濾鏡
軟片：Fuji Velvia

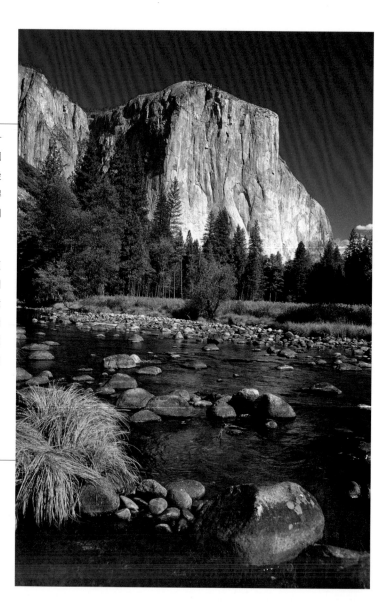

4 運用大光圈強調主題

在攝影中,最寶貴但卻最常被人忽略的的功能之一,就是利用聚焦區域和失焦區域之間的差異,來強調畫面中特定的焦點或主題。當你在拍攝人物或動物時,如果背景雜亂又無可避免,這個功能特別有幫助。如果你選擇大光圈,景深會很有限。當影像中的主題和背景剛好存在一些距離,可以使背景顯得模糊,淡化擾人的細節。使用長鏡頭,還有當主題離相機很近時,效果會更好。

法國男人

第一印象 當我在鄉間市場閒逛時,我無意中看到這個和善的法國男人,而且我認為可以為他拍一張自然的人像攝影。他的背景很雜亂,環繞很多人和攤販,我必須把他和這混亂的背景徹底分離。

鏡頭印象 我移到一個在法國男人後方背景最為單純的視點,並在設法不引起他注意的情況下盡可能接近他。我耐心等他把視線轉移到別處,然後把鏡頭對準他的眼睛和嘴巴,用長鏡頭配合最大光圈f/2.8,拍下這張相片。

相機:35mm SLR
鏡頭:70-200mm
軟片:Fuji Provia 100F

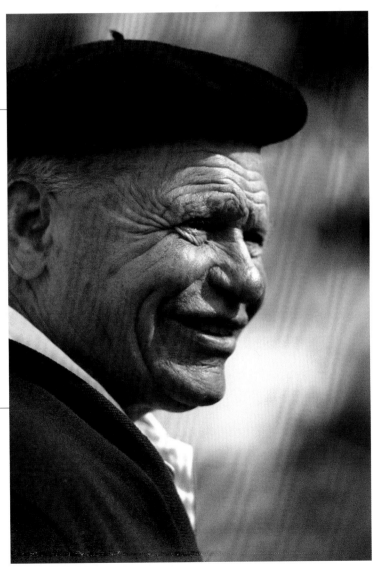

5 運用曝光補償

曝光決定影像的明暗。當你拍攝一般相片時,你還是有可能在相片沖印的階段控制最後的亮度,但是當你拍攝幻燈片時,你必須配合正確的曝光才能創造出你想要的效果。如果你想對某個主題作精確的紀錄,例如一幅畫,正確的曝光才是記錄下精確色彩的關鍵。但是對於純粹以美學為目的拍攝的相片,正確曝光才能創造你所想要的效果。曝光時間長,會使影像明亮且色彩柔和,曝光時間短,則會創造更為戲劇化的調性及更豐富的色彩。

潮濕的石頭路

第一印象 巴黎的下雨天,當因潮濕而發亮的石頭地面形成美麗的反射,對光線可以有所補償。我在佛薩居(the Place des Vosages)一個庭園看到這個佈滿樹葉的老石頭路,雖然天氣陰沈黯淡,路面反射出的光亮創造了明亮活潑的影像。

鏡頭印象 我使用廣角鏡頭,並以大角度俯角,接近鳥瞰的角度對焦,以便涵蓋大範圍的石頭路面。我選擇一個合適的視點及範圍,讓樹葉和發亮石頭形成的圖形達到最完美的效果。我將曝光調得比相機所測量的小一格,因為我希望影像擁有豐富的色調,可以強調石頭的亮度和質感。

相機:35mm SLR
鏡頭:17-35mm
軟片:數位相機,設定ISO 400

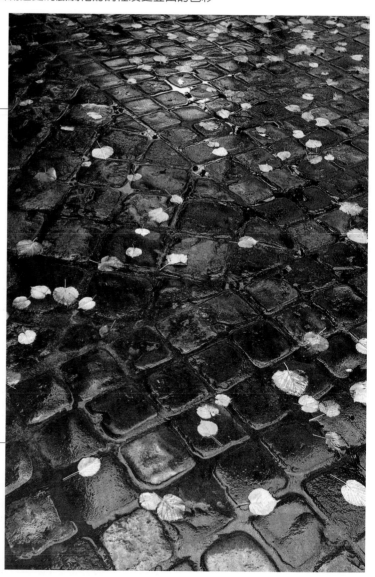

6 包圍曝光

當使用幻燈片拍攝特殊效果時，如何判斷正確曝光並不容易，因為變數很多，讓你很難精準地預測結果。而且每台相機的測量系統不一，有可能測出不同的快門速度。軟片的新舊也可能影響快門速度，沖印的時間和地點也可能影響最終的效果。以上種種因素，會造成曝光的差異，有時僅僅差了半格，卻對幻燈片的效果有明顯的影響。要達到你所想要的效果，最好的方法是運用包圍曝光，對同一影像多拍一或兩次，每次的曝光等差設定為半格或三分之一格。

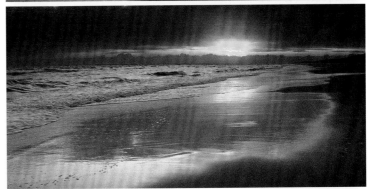

日落

第一印象 我在西班牙南部某個海灘看到了這美好的日落景色，而且發現一個很好的視點可以將潮濕沙灘所反射的色彩當作前景。我剛到的時候光線反差太大，所以我一直等到陽光減弱的時後。

鏡頭印象 我使用灰色減光漸層濾鏡讓天空顯得更暗，並與前景更達平衡，然後測光。日落的測光因為以下狀況顯得特別困難：為了使顏色飽和，我只想用最小曝光，但又不使畫面看起來泥濘不堪。曝光不足會使色彩顯得沒有層次，但是過度曝光又會使影像平淡沒有張力。我將多次曝光設定為每次增加三分之一格。這裡看到的相片是三種不同曝光的比較：減光三分之二格，過度曝光，及我所滿意的曝光。

相機：35mm SLR
鏡頭：20-35mm加灰色減光漸層濾鏡
軟片：Fuji Velvia

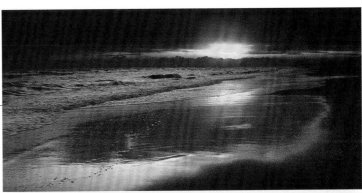

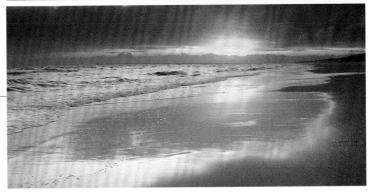

7 使用高速快門使動作定格

如果你想拍攝移動物體的清晰畫面，你必須配合較快的快門速度將動作定格。你所需要的快門速度取決於移動物體的速度及方向，還有物體與相機之間的距離。如果主體是一個朝相機方向走來的人，1/125秒的快門速度或許就足以拍攝出清晰的畫面。但是如果你的主體是快速飛馳而過的汽車，你可能就需要配合1/2000秒或更快的快門速度，才能完全將動作凍結。要客觀判斷這些因素並不容易，最好且最容易的方法，就是在光線和軟片速度可以允許的範圍內，搭配最快的快門速度。

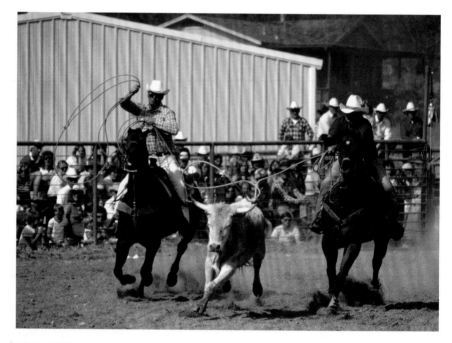

馬上馴牛

第一印象 我在加州旅行途中剛好碰到這個鄉村節慶，而那一週的慶祝高潮就是馬上馴牛活動。這不是一個大型的活動，但是有著友善且悠閒的氣氛，於是我得以隨處亂逛，嘗試不同的視點。馬上馴牛就是騎士必須在馬上將牛欄裡放出的小公牛用繩索套住。整個過程難以預料，而且進行的時間很短暫。

鏡頭印象 當我看騎士嘗試了好幾次套牛的動作後，我選擇的視點是一個可以讓我很清楚看到整個場景，且背景最為單純的狀況。我將相機瞄準出口點，並將快門速度設在光線和軟片速度所能允許的最快速度1/500秒，等到最佳時機，我按下快門。

相機：35mm SLR
鏡頭：300mm
軟片：Kodak High Speed Ektachrome

8 使用慢速快門表現動作

嘗試相機對於動作的不同掌握方式，對於創造引人入勝的影像來說，特別有趣而且有效。就像相機所有的機制一樣，快門速度的選擇對於相片的品質和效果會造成明顯的差異，所以那些單純把相機調到自動模式的人，讓快門速度自動設定，就失去了創造驚人影像的機會。運用快門速度所能創造的動人效果之一，就是使用慢速快門創造移動中物體的模糊感。快速流動的水，如瀑布，在你將相機固定在腳架上，並使用快門速度約1秒時，可以讓瀑布呈現特殊效果。

藍水

第一印象　我在約克夏戴爾（Yorkshire Dales）的哈卓佛司(Hardraw Force)拍到這張相片。那時正值冬天水流旺盛的時期，傍晚之際，橘黃色的陽光將岩壁投射在水面上，與光影形成的藍色形成驚人的對比。

鏡頭印象　我選擇的視點是將最有趣的水流景象放在前景，和岩石並置。畫面涵蓋的範圍只包括了最重要的部分。我將相機固定在腳架上，設定小光圈，快門速度大約是2秒。

相機：Medium format SLR
鏡頭：55-110mm
軟片：Fuji Velvia

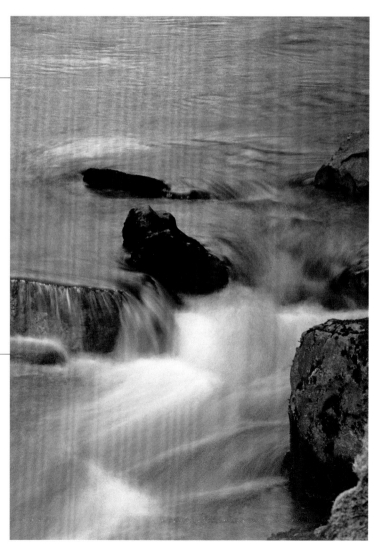

9 選擇合適的軟片

可供選擇的軟片有很多種，而且每種軟片所記錄的影像之間存在著極大的差異。當你拍攝彩色相片，你需要使用能使色彩平衡且飽和的軟片，才能配合你所拍攝的主題。彩色負片是那些只需沖印一般彩色相片的人最普遍的選擇；彩色正片（幻燈片）需要更精確的曝光，但是你比較能控制相片最終的效果。你也必須考慮軟片的速度。速度越快，表示軟片越敏感，可以讓你使用快速快門搭配小光圈。但是速度增加，影像的品質就會變差；最好是用光線和主題允許的範圍內，速度最慢的軟片。

罌粟花田

第一印象 這個山谷離我家很近，是我常去的地方。當我需要為一本書的封面取景時，我想這片景色對封面來說，應該是個合適的主題。我選擇的視點是將花朵最繁盛的區域當作前景，山坡當背景。畫面包括大片樹林，而且使畫面垂直，比較適合書的形式。這是個靜止的畫面，但是我選擇使用腳架，也就是說我可以選用粒子細微的慢速軟片，創造對比及色彩的飽和度，而且快門速度調慢也不怕拍攝時的震動。

鏡頭印象 我用了偏光鏡和暖色調濾鏡，讓色彩極度飽和，並強調罌粟花鮮豔的紅色。我知道我選擇的Fuji Velvia軟片會進一步加強色彩，這種正片也是印刷廠所希望的印刷來源。

相機：Medium format SLR
鏡頭：55-110mm加81B暖色調濾鏡及偏光鏡
軟片：Fuji Velvia

10 遵循一套攝影原則

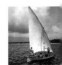

許多最佳的攝影時機是在無意中發生的，而且除非你對相機的使用已經很熟悉了，不然機會稍縱即逝。如果你看專業攝影師工作，你會發現使用相機對他來說已經變成直覺的潛意識動作。即便你只是業餘的攝影愛好者，如果你每次準備拍照時，能夠遵循一套固定的原則，你也可以變得同樣有天賦。我的攝影原則如下：

1. 一拿起相機就立刻檢查：電池狀態，軟片感光度設定，測光模式，設定曝光補償為零。
2. 尋找最佳視點。
3. 大致設定畫面範圍及曝光。
4. 決定是否需要曝光補償或濾鏡。
5. 評估視點或畫面範圍是否可以改善。
6. 確認你已經設定最佳的快門及光圈組合。
7. 確認相機已經對準正確焦點。
8. 等待最佳時機按下快門。

馬爾地夫遊帆

第一印象 我在一艘小船上遊覽馬爾地夫群島附近的一些無人島時，看到遠處這艘帆船從我們後方駛來。我原本是想拍攝其中的一個小島，但是我需要增加前景的趣味性，所以這艘帆船來得正是時候。

鏡頭印象 我發現我在帆船經過時只有短暫的時機可以拍照，因為帆船前進的速度很快，而它出現在適當位置只有幾秒鐘的時間。我預先對好焦點並檢查曝光，將相機瞄準在我要的範圍內。當帆船駛到正確位置時，我按下快門。

相機：35mm SLR
鏡頭：35-70mm
軟片：Fuji Provia 100F

19

鏡頭和配備

11 使用暖色調濾鏡

彩色正片是專為精確的光線狀況而設計的，例如正午的陽光。接近日落的光線可能會變得比較紅，而空曠的藍色天空下，景物會呈現偏藍的色調。我們的眼睛能夠適應這些顏色的變化，但是在軟片上一切都會被忠實記錄。當光線比較紅的狀況下，拍攝結果通常令人賞心悅目，只是膚色會顯得偏紅。但是藍色光線通常不太討喜，而暖色調濾鏡從81A（淺稻草色）到81EF（橘色），可以大幅改善光線對影像造成的影響。最好的方式就是多做實驗，因為濾鏡的功能取決於軟片的種類，光線的色澤，以及主題。

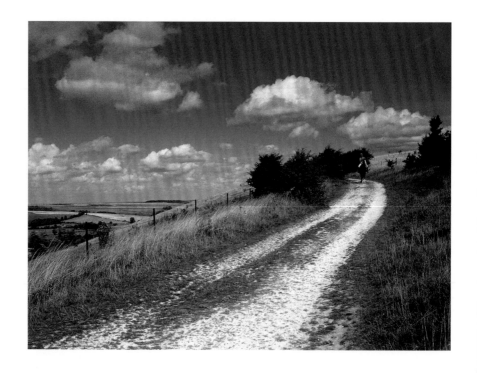

溫格蘭山坡

第一印象 當我在威爾夏（Wiltshire）遊覽這個美麗的景點時，我很幸運那是個完美的夏日。豔陽高照，天空呈現完美的藍色，白雲有著美麗的形狀。我選擇的視點是將鄉間小路從前景以對角線橫過畫面，畫面範圍涵蓋右邊的草叢以及左邊遠方的雲層。

鏡頭印象 我加了偏光鏡強調藍色的天空，並使顏色更為鮮豔。我還加了一個81B暖色調濾鏡讓正午的陽光和藍天不會顯得過藍。當我拍攝時從遠方走來的騎士與馬，則純屬運氣。

相機：35mm SLR
鏡頭：20-35mm加偏光鏡及81B暖色調濾鏡
軟片：Fuji Velvia

12 使用偏光鏡

偏光鏡是相機袋裡最有用的配件之一。它對於相片的品質可以產生驚人的效果，避免非金屬物體表面所反射出的光線，例如樹葉和水（包括大氣中形成藍色天空的水滴）。效果的控制主要在於旋轉偏光鏡，並避免改變影像的色彩平衡。這需要配合包圍曝光，用一格，一格半，及兩格曝光，這在使用TTL測光時也是可行的。想要讓藍天更藍，偏光鏡是很普遍使用的配件，甚至在陰天時，它也能使水看起來更為透明，使樹葉的色彩飽和度增加。

巨岩

第一印象 猶他州的阿奇國家公園（Arches National Park）擁有最戲劇化的的巨岩及攝影良機。當清朗的陽光完美地照射在這塊巨岩上時，我感到特別印象深刻。

鏡頭印象 我找到一個視點可以涵蓋這懸崖巨塔及遠方覆蓋白雪的山群。使用偏光鏡不僅使藍天更藍，也加強了巨岩的顏色，並使白雪和白雲更為生動。

相機：35mm SLR
鏡頭：24-85mm加偏光鏡及81A暖色調濾鏡
軟片：Fuji Velvia

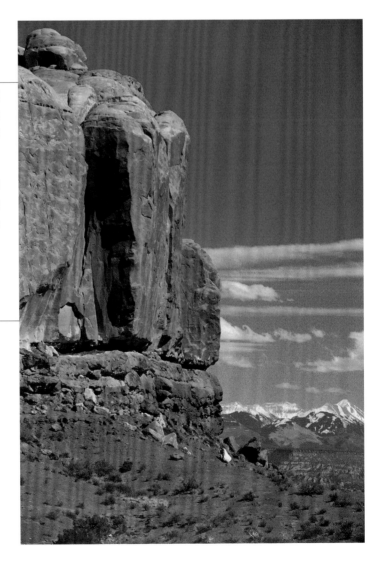

13 運用灰色減光漸層濾鏡

從事黑白攝影的攝影師在沖印相片時最常運用的技巧之一,就是長時間增加天空的曝光,使天空的色調更深更豐富。這是一項常用的技巧,因為天空是影像的光線來源,需要的曝光遠比地面少。運用灰色減光漸層濾鏡就可以調整如此大的反差。這種濾鏡的一半是灰色的,然後顏色由深到淺逐漸變成透明。方形的濾鏡透過濾鏡架固定在鏡頭上,可以上下左右移動。使用時通常將漸層部分調整在影像地平線的部分,讓上方的天空顏色慢慢變深,你也可以調成相反的狀況,讓前景顏色較深,或者是將影像左右兩邊的亮度塑造成一種不平衡的效果。當你運用濾鏡來平衡一個很亮的天空和很黑的前景時,曝光值不需改變,但是當你用來創造一片正常的天空時,你應該在加上濾鏡前就先設好曝光值。

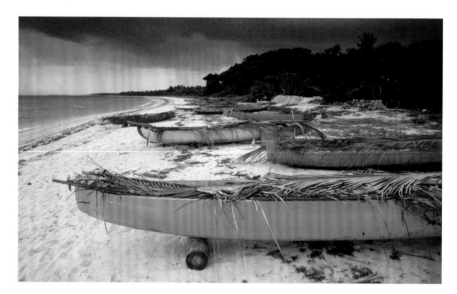

藍色的船

第一印象 我在峇里島的一個陰天裡看到沙灘上的這排船隻。我被船隻鮮豔的藍色及戲劇化又駭人的天空所吸引。

鏡頭印象 我用廣角鏡頭,讓最近的一艘船排列在前景,並創造強烈的景深。雖然天空已經很暗了,我決定運用灰色減光漸層濾鏡做更進一步強調,並在加上濾鏡前就先設好曝光值。

相機:35mm SLR
鏡頭:20-35mm加灰色減光漸層濾鏡
軟片:Fuji Velvia

14 黑白攝影時善用紅色濾鏡

在黑白攝影中，控制影像色調的能力在拍攝時非常有幫助。一般的黑白軟片對任何顏色都很敏感，而有色濾鏡會影響每種顏色被紀錄在軟片上的方式，這可以用來針對單色影像創造更有震撼力的效果。一個同時有紅色、綠色、藍色物體，且三種物體的亮度接近的畫面，反映在黑白軟片上，會變成同樣的灰色，且缺乏對比及張力。但是，如果使用藍色濾鏡，藍色物體顏色就會變淺，而其他兩種顏色物體變深。同樣的，紅色濾鏡會讓紅色物體顏色變淺，而其他兩色物體變深；綠色濾鏡會讓綠色物體顏色變淺，而其他兩色物體變深。在風景攝影中，紅色濾鏡的使用可以讓藍色天空顯得更黑更具戲劇性，並讓偏紅的地面顏色轉變成蒼白的灰色。

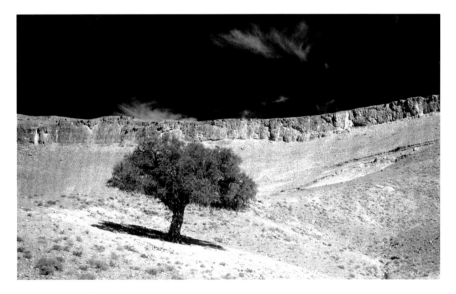

摩洛哥的樹

第一印象 當我開車橫越摩洛哥的阿特拉斯山脈（Atlas Mountains）時，我在一排石壁下看到這棵遺世獨立的樹。我喜歡這棵樹大膽簡單的形狀，傾斜的樣子，還有它身後石壁的線條。

鏡頭印象 這個主題應該可以成為一張出色的彩色相片，因為天空是湛藍色，石頭地面是紅色，但是我想如果是黑白相片，應該會更具震撼力。我使用了深紅色濾鏡，讓天空顏色更深，並使地面顯得更灰白，這結果造成的對比更強化了樹的形狀。

相機：35mm SLR
鏡頭：24-85mm加紅色濾鏡
軟片：Ilford XP2

25

15 運用廣角鏡頭讓角度更顯誇張

攝影中影像的透視角度是影響畫面景深的特質之一，並創造三度空間的幻覺。這種效果的形成源自於一個事實，就是同樣大小的物體，靠近相機的那個會比離相機較遠的那個顯得較大。而大小之間的差異越大，所造成的效果就越明顯。廣角鏡頭容許你將遠近的物體和細節都涵蓋到畫面中。如此一來，透視感的效果就更誇張了。在風景攝影中，前景的細節可以很有效地創造相片的張力，並增加構圖的趣味性。拍攝離相機很近的主題時使用廣角鏡頭，可以容許你將背景極大的區域納入畫面中，而且焦點同樣清晰。

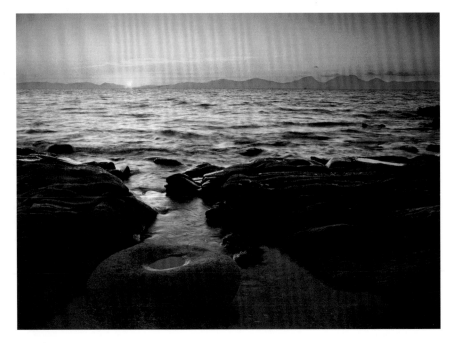

穆爾金泰半島

第一印象　當我在蘇格蘭西岸的穆爾金泰半島（Mull of Kintyre）旅遊時，那是個美好又晴朗的一天，所以我想一定會有美麗的日落。我在傍晚時來到面西的海灘，希望可以找到有趣的細節當前景。然後我被海邊這些黑色的大石頭所吸引，尤其前方的小石頭因風化而形成一個凹洞。

鏡頭印象　我選擇的視點將大石頭盡量靠近相機，並用廣角鏡頭將遠處柔拉小島（Jura Isle）上的山脈也納入畫面中。然後我等到光亮的夕陽稍暗時按下快門，我還運用灰色減光漸層濾鏡進一步減光。

相機：35mm SLR

鏡頭：用 Hhmm/HH/HHHHHHHHHH

軟片：Fuji Velvia

16 運用長鏡頭壓縮畫面

一個畫面的前景如果缺乏近距離的物體，會減少畫面的立體感，使一棵近處的樹看起來會比距離它兩倍遠的樹，顯得更接近實際的大小。當你在正常狀況下看東西時，這沒有什麼奇怪，但是如果你用長鏡頭拍攝遠處的一小片區域時，結果會顯得物體間的距離被壓縮了，而且影像好像只有二度空間。這在長鏡頭拍攝的運動畫面中很常見，例如運動場上背景中看比賽的觀眾，會看起來像位於拍攝主題的上方一樣。雖然使用200mm或300mm鏡頭之間的差異不是那麼戲劇性，但是這不失為一個創造圖畫般影像及不同視覺感受的好方法。

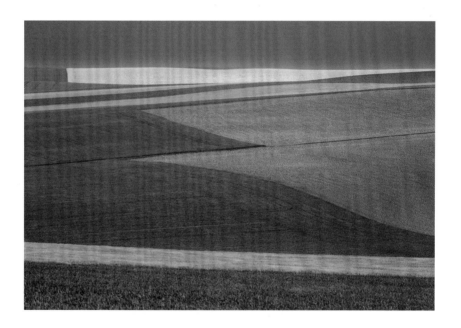

夏日草原

第一印象　這張相片是在晚夏時在法國的澳貝區(Aube)拍攝的。寬闊坡地上的農作物依然保有新鮮活潑的色彩，並呈現令人驚喜的多種顏色。這鄉間柔和的輪廓提供了多種視點，我多番嘗試才決定這最後個視點。

鏡頭印象　我一開始是想拍攝更大片的景色，讓畫面包括一些樹和一條鄉間小路，但是當我準備時，我發現用長鏡頭瞄準更小範圍的畫面，我可以透過呈現不同的色帶，創造出一種接近抽象的視覺效果。

相機：Medium format SLR
鏡頭：300mm加偏光鏡及81A暖色調濾鏡
軟片：Fuji Velvia

27

17 使用微距鏡頭拍攝特寫

大部分一般相機的鏡頭在一公尺近距離對焦都沒有問題,而且有的相機擁有顯微功能,可以更近距離對焦。真正的微距鏡頭可以非常近的距離拍攝主題,製造與主題實體同樣大小的影像,而這項功能開創了更多的可能性。許多家裡或花園裡的日常物體在很近的距離下,都能提供令人興奮的拍攝良機。在鏡頭延伸管的輔助下,還能進一步以更近的距離拍攝物體。外加的微距鏡頭也可以像濾鏡一樣加在鏡頭上,達到類似的效果,但是這種方式會降低清晰度,除非你使用小光圈。拍攝近距離物體最主要的重點在於景深有限,所以需要搭配小光圈,而且相機震動的機率增加,所以必須使用腳架。

雨滴

第一印象 清晨的雨水使得花園一片潮濕,當我出門時發現落葉上也佈滿雨滴。太陽開始出來了,雖然光線微弱,但是創造了動人的主題。我花了一些時間尋找一片雨滴分佈恰到好處的落葉,最後找到這一片。

鏡頭印象 我本來想用微距鏡頭從落葉正上方拍攝一整片落葉,但是這同時也會包括太多不必要的元素。裝上了鏡頭延伸管讓我能更近距離拍攝,並更貼近主題。我搭配小光圈以達到最大的景深,並使用腳架。

相機:35mm SLR
鏡頭:100mm微距鏡頭加鏡頭延伸管
軟片:Fuji Velvia

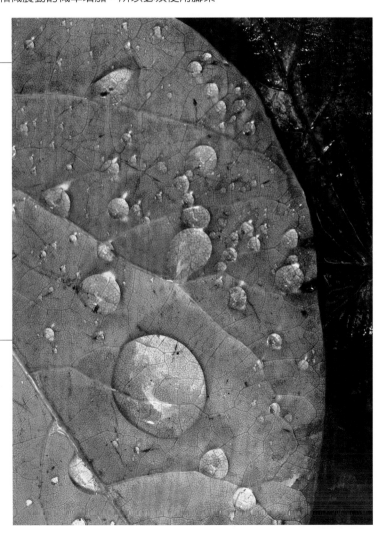

18 使用腳架

如果有一種方法可以將大部分專業攝影師和業餘攝影師區分開來，那就是前者總是盡可能使用腳架，而後者則很少用。這能使你的相片造成天壤之別，而且很多從不用腳架的人並不瞭解他們的鏡頭其實可以拍攝多麼清晰的畫面。使用腳架避免了相機震動的風險。當你在晴朗的天空下攝影，手持相機通常很保險時，你還是要記得甚至在快門速度1/250秒下，也不能保證你能避免非常輕微的震動。腳架也允許你能搭配小光圈，達到更大的景深，並且幫助你決定畫面範圍，使你的構圖更為謹慎。腳架也幫助你在光線不夠的情況下，仍然能有效率地拍攝有趣的主題。

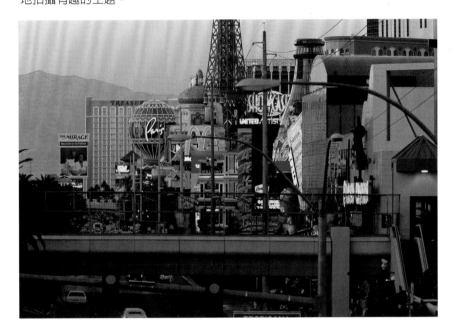

拉斯維加斯

第一印象 在沒有心裡準備的狀況下，拉斯維加斯給人的第一印象可能是很震驚的，因為這裡展示著肆無忌憚又混亂的招牌，五花八門的顏色，以及驚人的建築。面對如此景象，以一般概念及構圖技巧進行攝影，是很困難的。

鏡頭印象 當我白天拍了很多相片後，我決定嘗試看看傍晚是否能創造更和，更有氣氛的感覺。我在日落之前從橫過街道的天橋上拍攝這張相片。我使用長鏡頭，搭配小光圈以求大景深，在腳架的固定下，我設定快門為1/2秒。

相機：35mm SLR
鏡頭70-200mm
軟片：Fuji Velvia

19 使用長鏡頭區隔細節

鏡頭的改變對我們觀看相片中景物的方式有強烈的影響。通常,我們看世界的方式跟透過標準鏡頭以45%的視角看世界的方式很類似。搭配廣角鏡或長鏡頭能藉由不同的方式呈現潛在的主題。很多情況下,廣角畫面下主題並不是很有趣或很上相,但是畫面中某些細節可以被區隔出來,以長鏡頭放大,創造出驚人的影像。區隔一個畫面中的某個物體或細節,能呈現一種不尋常的感覺,讓我們以嶄新的方式來欣賞它。這種方式也能製造一種抽象感,並賦予神秘的元素,創造更吸引人的相片。

道齊宮殿

第一印象 當我在威尼斯的聖馬克廣場第一眼看到道齊宮殿(Doge's Palace)時,美得令人屏息,而且我想這裡應該已經拍攝了數以百萬計的相片。但是就像許多同樣震撼人的建築物一樣,同時將建築物的整體納入視野,有時反而令人難以承受。我很幸運碰到了很好的時機,太陽正處在一個理想位置,清楚地照射建築正面的細節。我決定更近距離觀察這些細節。

鏡頭印象 我使用70-200mm鏡頭,嘗試用各種方式瞄準建築物上的一小部份裝飾。我發現了幾種視點稍微不同的構圖,這張是我最喜歡的一種,因為金箔閃閃發亮。我使用腳架並運用反光鏡鎖起功能,確保我不會因為快門的輕微震動而破壞了影像的清晰度。

相機:35mm SLR
鏡頭:70-200mm
軟片:Fuji Velvia

20 使用內建式閃光燈

現在大部分相機都有小型的內建式閃光燈，足以輔助你在室內光源不足的情況下，仍能拍攝相片。當既有的光源可能造成陰影或過強的對比時，內建式閃光燈也可以用來補光，例如拍攝室內人像時。你必須確保主題在適當的距離內，而且快門速度不會快到與閃光燈的發光時機不協調：這會因相機而異，詳細說明可以參見相機使用手冊。同樣的技巧也可以運用在拍攝光源不足，但是背景有亮光的狀況下，例如夕陽。如果你把它想成是兩個分離但又同時發生的曝光，就比較容易理解了。閃光燈的光經過平衡，在設定的光圈值下給予正確曝光，快門速度允許被周圍光源照亮的區域能夠正確曝光。

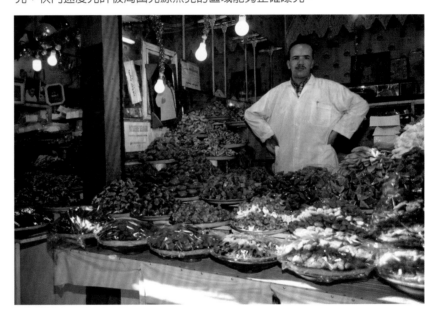

賣糖人

第一印象　馬拉喀什（Marrakech）的商店街販賣所有你想得到的東西，是個值得一遊的好地方。這裡的攤販基本上都有遮頂，但是有些地方日光可以透過縫隙照射下來，而攤位上也有電燈泡照亮。這個賣糖人賣的是用蜂蜜、核桃、及水果做成的美味糖果，都包裹在薄餅裡。他已經準備好要讓我拍照了。

鏡頭印象　如果我用手持相機搭配快速軟片，光源只是剛好足夠而已。但是電燈泡會製造陰影，而且前景特別不清楚。我的曝光值設在能夠攝取周圍光源的狀況下，我再使用閃光燈將陰影部分加亮，讓前景的糖果輪廓更清晰。

相機：35mm SLR
鏡頭：24-85mm
軟片：Fuji Provia 400F

31

構圖

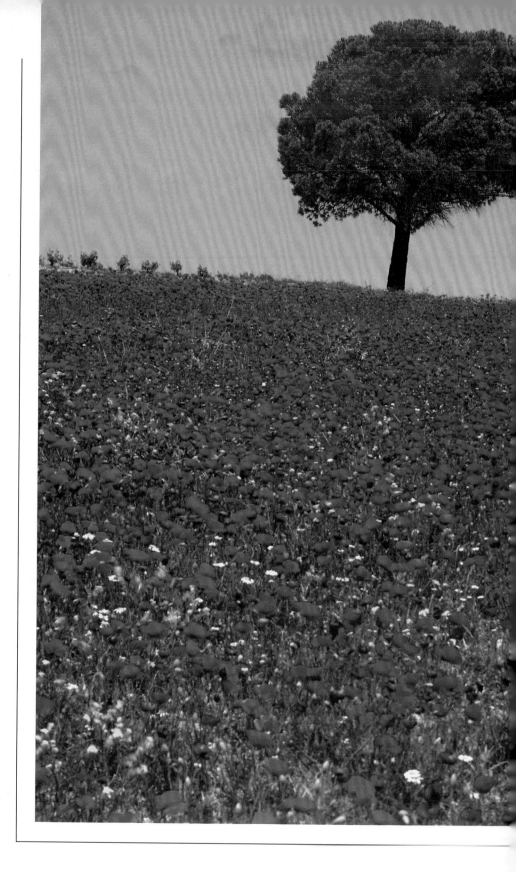

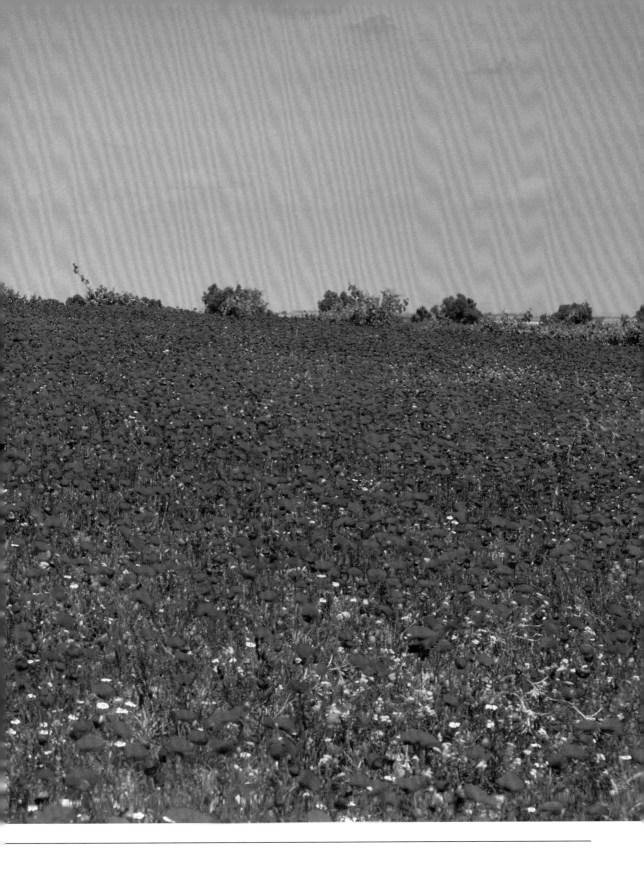

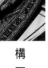

21 精挑細選

決定將相片中那些元素去掉,跟相片中應該包括那些元素一樣重要。許多令人失望的相片都是因為包括了太多彼此互相衝突的元素。在攝影中,有時少反而是多,而且面對景物時多拍兩張或更多張相片,而不是試圖將所有元素都放在同一張相片中,反而能創造更具震撼力的影像。辨認主要元素是很重要的,如此才能選擇適當的視點,並決定最恰當的畫面範圍。一張好相片不單單取決於主題本身,同樣也取決於抽象的視覺元素如圖形、質感、形狀、形式、及顏色。設法辨認出這些元素,是精挑細選的第一步。

兩艘小船

第一印象 到了威尼斯而不拍攝運河上的遊船相片是很難的,因為這些小船如此有個性,形狀高雅,還有漂亮的裝飾,但是拍攝上也很容易流於俗套。我想創造更具原創性及震撼力的影像。

鏡頭印象 這兩艘船停靠在運河旁,那大膽的紅色油漆及幾何圖形的地毯吸引我的目光。我決定將這些特質當作視覺的焦點,並選擇一個可以直接俯視船隻的視點。我調整相機的角度,製造對角畫面,並將畫面範圍包括這兩個相互呼應的主要色塊。

相機:35mm SLR
鏡頭:24-85mm
軟片:Fuji Velvia

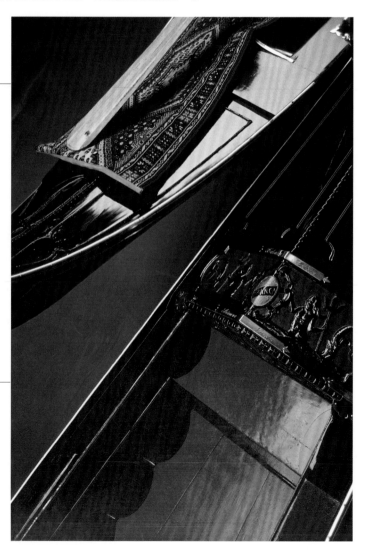

22 接近你的主題

大多數攝影者發現他們的相片中常常包括了比預期中更多的元素。其原因之一
就是很多相機內設有很大的安全邊界，以致於顯現在軟片上的範圍遠大於從視
窗裡所看到的範圍。另一個原因是你太專注於主題上，而忽略了主題周圍的景
物：結果是，你在心理上把主題誇大了。將主題納入畫面中，不假思索去掉不
重要的細節，這是創造具有張力的影像最保險的方法。如果攝影者可以更接近
主題一點，許多看似平淡的相片其實可以更有力量，更吸引人。

索隆的木架屋

第一印象 法國的索隆地區（Sologne region）
以獨特的建築及精緻的木架房屋聞名。這個色彩
豐富的實例是我在一個小村街上看到的，一開始
我想找一個視點讓我納入更多景物。

鏡頭印象 當我看得更仔細，我發現我所要的
主要影像是房屋的正面，那些磚塊和木頭所形成
的有趣圖案。涵蓋屋頂，前方的街道，以及鄰近
的房屋，只會使畫面失去焦點。我取了一個比較
近的視點，去掉所有不必要的元素，只包括了圖
案部分。

相機：35mm SLR
鏡頭：35-70mm
軟片：Fuji Velvia

構
圖

23 運用垂直畫面

不到百分之五的相片是用垂直畫面拍攝的，這個事實並不讓我感到意外。這和構圖沒有什麼關係，主要是大部分相機在水平狀態下比較好掌握，甚至在使用腳架時也是如此。但是很多相片如果是垂直拍攝的話會更賞心悅目。就像所有習慣一樣，水平持機的習慣也很難改變。我的解決之道通常是：先考慮垂直拍攝。如果你這麼做，你可以先嘗試垂直構圖的可能性，再考慮水平畫面的感覺。如果你最終還是選擇了水平畫面，至少你可以確定這是最好的結果。

馬匹陶塑

第一印象 這個驚人的馬匹陶塑陳列是在印度古家拉村（Gujarat）的一個寺廟內。它們是當地家庭所做的奉獻，代表他們產子後對神明的感謝。我急於展現大量的陶塑，以及遮蔭小廟的大樹。

鏡頭印象 我發現一個可以涵蓋大量陶塑的視點，而且可以使其呈現V字形，增加畫面的張力。我盡可能接近陶塑，盡量從高角度俯視。使用廣角鏡頭，垂直畫面讓我可以涵蓋所有前景的陶塑以及大樹頂端。

相機：35mm SLR
鏡頭：17-35mm加偏光鏡及81A暖色調濾鏡
軟片：Fuji Velvia

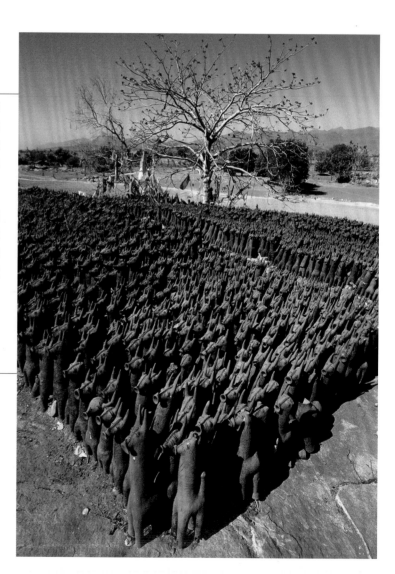

24 善用全景畫面

現在很多相機都提供了全景畫面這項功能，而且市面上也有多種專業的全景相機，如Hasselblad Xpan。這種規格擁有特殊的優點，因為很多時候一般2X3規格所能涵蓋的畫面並不有趣，或者主題散漫。舉例來說，當你以廣角鏡頭拍攝風景時，使用一般規格通常會涵蓋大片無聊的前景或天空，減弱畫面的張力。拍攝全景畫面你必須確定水平線確實在水平狀態，因為狹長的形狀會將任何誤差放大：在相機上放置一個小型的水平儀對此很有幫助。雖然多數全景攝影都是搭配水平畫面，但是別忽略了垂直畫面的可能性。

李伊海灣

第一印象 在這北迪蒙（Devon）的海灘，清晨的光線是很美的。當退潮時，岩石散佈的平滑沙灘提供了攝影良機。

鏡頭印象 這塊岩石特別吸引我的注意，一部份是因為照射在其上的光線，一部份是因為從這個視點，它似乎將我的目光導引至遠方的陸地，創造了悅目的視覺效果。近距離使用廣角鏡頭讓我可以捕捉我想要的畫面，而且我選擇使用全景規格，去掉四周所有多餘的細節。

相機：35mm Panoramic camera
鏡頭：45mm加偏光鏡及81A 暖色調濾鏡
軟片：Fuji Velvia

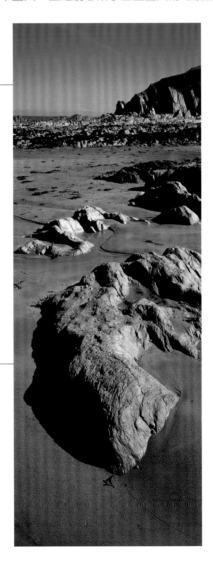

25 辨認有趣的焦點

好的構圖取決於多項因素,例如視點的選擇,畫面範圍的決定,但是在決定之前必須先辨認出有趣的焦點。有些狀況下焦點很明顯,例如山坡山的一棵樹,有些狀況焦點的辨認比較細微,例如一道光、一片陰影、一抹色彩、或者雲的形狀。一旦你找出有趣的焦點,比較容易決定最佳視點,並決定主體應該放在畫面的那個位置。構圖的「黃金定律」指出,主體應該放在畫面三分之一的交叉點;也就是將畫面水平及垂直各分成三等分後,每條線相交之處;但這只是個原則,最終還是要考慮主體周圍的其他元素,才能創造和諧的平衡。

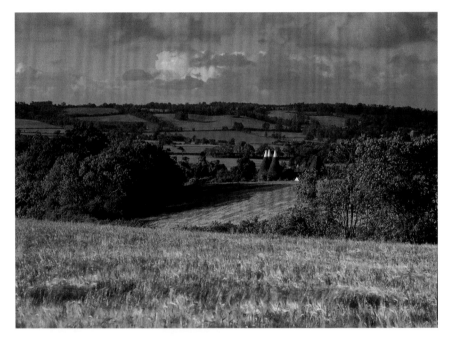

北方草原

第一印象 肯特郡(Kent)北方草原的這個區域離我家很近,我常常走過這裡,但是從來沒想過要將這裡的景色拍設下來。在這個時機點,有風景的顏色雲層的形成,光線似乎恰到好處。特別的是,畫面中的房子似乎比平常看到的更顯得突出。

鏡頭印象 由於畫面中的建築物變成了突出的焦點,有助於選擇視點及畫面範圍,讓所有其他細節創造平衡的構圖。我使用長鏡頭將最有趣的景物分隔出來,並去掉多餘的細節。

相機:Medium format SLR
鏡頭:105-210mm加81B 暖色調濾鏡及偏光鏡
軟片:Fuji Velvia

26 創造平衡及和諧

想要創造令人滿意且賞心悅目相片,構圖就需要能使畫面中所有主要元素互為襯托,而非互相爭鋒,才能創造愉快的平衡。達到如此效果的方法之一,就是想像相片中的焦點為一個點,你會以這個點來懸掛這張相片。當你考慮如何將其他主要元素也包括在畫面中,就把它們也想成其他的懸掛點,然後決定它們的位置該如何安排,才能讓相片懸掛起來時呈現水平。將眼睛半閉也有幫助,影像的主要特色看起來會更一目瞭然。畫面中的物體和細節,陰影部分,光線及顏色也都需要以這種方式做考量。

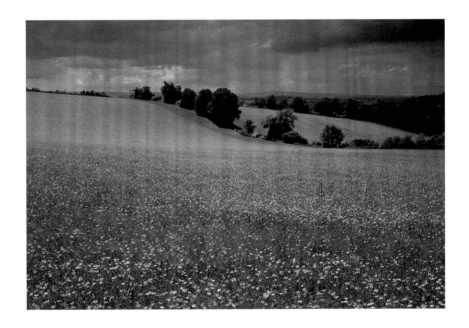

亞麻花田

第一印象 我在我家附近的山谷拍攝了這張相片。由於那天天色很陰暗,所以光線非常柔和。但是雲層間透著縫隙,使天空增添了趣味及對比。這片景色也因為深綠色樹葉中閃耀著淺色的亞麻花而顯得更有力量。

鏡頭印象 我發現一個視點可以將濃密的亞麻花當作前景,然後將參差不齊的樹叢和樹以及一小塊透著亮光的天空,當作視覺焦點。我嘗試決定畫面的範圍,想像樹叢周圍的區域是影像的平衡點,但是因為主要焦點的重心偏向於前景,找搭配小光圈,確保影像的前後都很清晰。

相機:Medium format SLR
鏡頭:55-110mm加灰色減光漸層濾鏡
軟片:Fuji Velvia

27 運用自然的外框

沖印出來的相片通常在加上如斜切的外框或是有藝術感的黑邊後,會顯得更有震撼力。其實在拍照時,只要你利用前景帶框的物體,也可能創造出同樣的效果。而當拍攝的主題是像風景或建築物之類的景物,有了外框會增加三度空間感,效果就特別明顯。在這種情況下,外框不見得必須完全環繞景物,舉例來說,垂吊在拱門邊的樹枝就有很好的視覺效果,同時也避免了無趣的天空。如果前景的細節也必須清晰,你需要搭配小光圈,取得足夠的景深。但是有時當景物模糊時,外框的效果還是行得通的。

哥伯羅依

第一印象 哥伯羅依是法國北邊皮卡迪（Picardy）的一個小村莊,以一年一度的玫瑰花慶典聞名。這裡有很多古老木屋及石板路。我想找一個視點讓我可以傳達村莊的氣氛,而不只是單純地記錄村裡的建築。同時,我想花點時間嘗試各種可能性。

鏡頭印象 在這條小路的一邊是室內市場,我走進去看是否能用這拱門當作前景的焦點。這個拱門讓我取得對面房屋一個很好的視野。我選擇的視點允許我將整個拱門包括在畫面中,還包括了房屋最有趣的部分,以及前面的街道。我搭配小光圈確保足夠的景深,讓整體畫面呈現清晰。

相機：Medium format SLR
鏡頭：55-110mm
軟片：Fuji Velvia

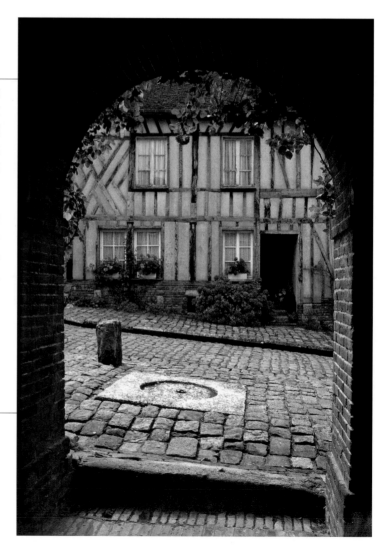

28 嘗試低角度

大多數相片都是攝影者以站姿從眼睛的高度拍攝的，通常這是因為當主題出現時，攝影者剛好都是站著的。將視點改變為較低的角度，有可能製造令人驚喜的效果，因為它賦予影像更強烈且更獨特的感覺。舉例來說，即便你是以跪姿拍攝，也可能造成天壤之別。人像攝影就是可以透過這個方法改善的好例子。以眼睛的高度當視點所拍攝的人像，容易造成變形，使主題顯得不成比例，頭和肩膀比下半身大出許多。如果你能把相機放低，仰望主題，通常會使相片更具戲劇性及律動，尤其當你搭配廣角鏡頭時。

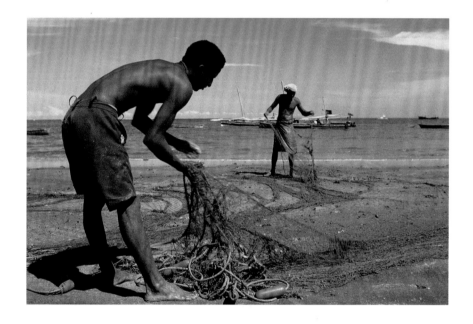

肯亞漁夫

第一印象 當我開車從蒙巴撒（Mombasa）沿著肯亞(Kenya)海岸往北走時，恰巧看到海邊這個景色，於是我停下來觀察漁夫們整理漁網。我想拍攝他們，但找不到一個可以提供平衡構圖的視點，問題之一是他們無法從背景中跳脫出來。

鏡頭印象 當我決定從低角度拍攝時，構圖就顯得好多了。使用廣角鏡頭近距離拍攝，強調了畫面的立體感，而且水平線相對顯得較低，使漁夫的上半身在天空的襯托下更顯輪廓。

相機：35mm SLR
鏡頭：28-70mm
軟片：Fuji Provia 100F

29 運用鳥瞰

如同低視點有助於創造吸引人的相片,比平常要高的視點也同樣有效果。甚至只是簡單地站在牆上,或椅子上,就會造成構圖極大的不同,以及不同的相片效果,尤其當使用廣角鏡頭,主題離相機很近時更是如此。有些風景攝影師還會帶著階梯,提高相機的視點,高度運用前景的細節,我的一個朋友甚至還將一個木製平台綁在車頂上。很明顯的,高視點能夠涵蓋高建築物,你可以從高處得到更好的視野。如果你是從觀景台透過窗戶拍攝,試著選擇最乾淨的玻璃窗,並將鏡頭盡可能靠近它。

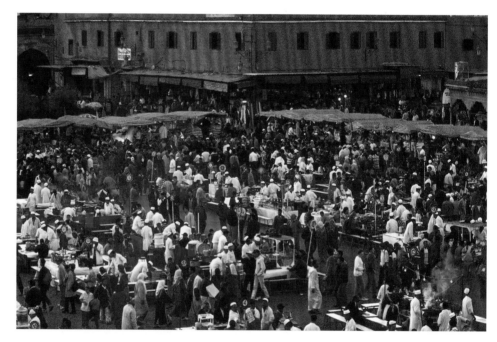

耶馬埃納(Djema el Fna)

第一印象 馬拉喀什的主要廣場是我曾到過最刺激,色彩也最豐富的地方之一。白天這裡聚集了弄蛇人,說書人,空中飛人,舞者及音樂藝人,但是當太陽西下,這些娛樂專家離開後,賣食物的攤販取而代之。所有摩洛哥美食都在小小的煤爐和油鍋中準備著。

鏡頭印象 雖然融入在人群中是很棒的一件事,但是對攝影師來說,從廣場邊上的咖啡廳屋頂陽台俯視人群,是更大的誘惑。我用長鏡頭選取場景中最有趣的部分,並使用腳架。

相機：35mm SLR
鏡頭：70-200mm
軟片：Kodak Ektachrome 100SW

30 嘗試不同的視點

我曾經看過一群觀光客在一個知名景點前下了馬車,然後大家都在馬車旁不遠處拍起相片。尋找最佳視點是創造成功相片最主要的關鍵之一,而在你開始拍照前嘗試各種視點,應該要成為你的第二天性。通常位置的改變,有時只是兩步之差,就能造成極大的不同,因為離相機不同距離的物體,它們之間的關係也跟著改變了。當你向左移動,離你較近的物體會變成在離你較遠的物體的右方,反之亦然,而當你向前走,近處的物體會顯得比遠處物體要大,如果你往後退,物體就會顯得較小。

孔皮耶納森林

第一印象　我總是對樹木和森林著迷,而法國北方的孔皮耶納(Compiegne)森林是我最喜歡的地點之一。在這次初夏之旅,清新的綠葉被透入樹林的迷濛陽光照得更美,但是畫面因而顯得太過擁擠,所以我需要找到一個方法讓畫面更和諧。

鏡頭印象　我覺得這一小群大石頭可以是很好的前景,也是吸引人的焦點。我選擇的視點讓這些大石頭處於最佳位置,和較遠處的樹林形成和諧的關係。然後我發現我必須稍微移動相機,直到我找到一個視點可以讓樹幹排列最為平衡,彼此之間的距離差異不大,相互間也沒有太多的重疊。

相機:35mm SLR
鏡頭:28-70mm加偏光鏡及81A暖色調濾鏡
軟片:Fuji Velvia

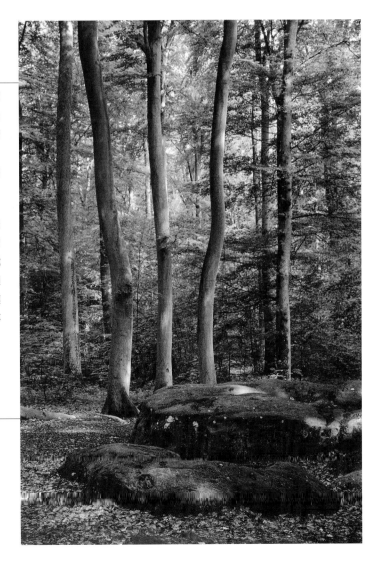

運用光線

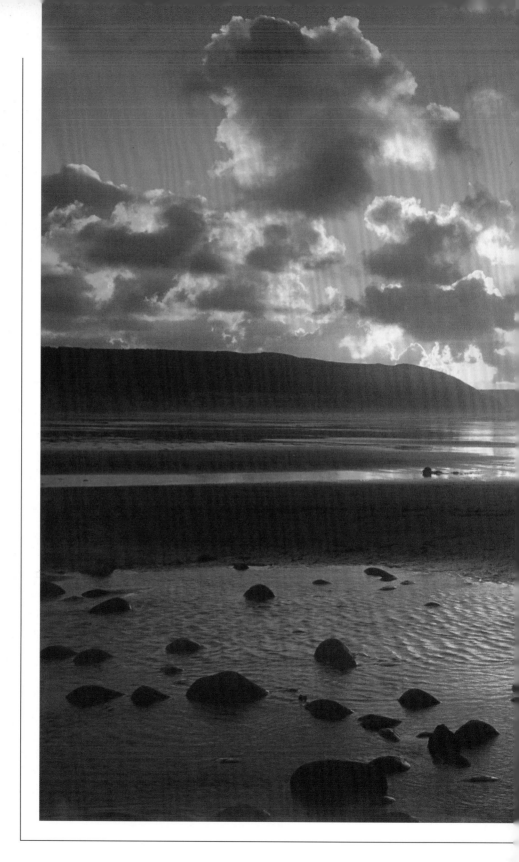

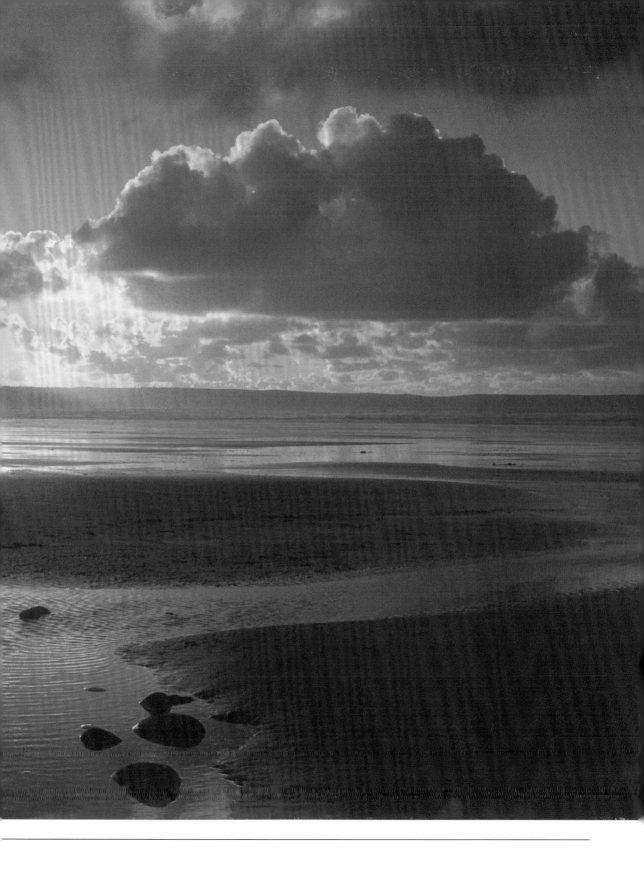

31 判斷對比

軟片可以精確記錄顏色、氣氛、細節這個事實,是一項小奇蹟。早年的攝影師如果看到今天影像的品質,應該會很驚訝。但是軟片只能記錄有限光源範圍內的物體:如果亮光處和陰暗處之間的差異大於有限光源的範圍,接果就會呈現沈重的陰影和過亮的白光,造成一點也不吸引人的影像。相反的,如果明暗之間的對比太小,結果會很平淡且模糊。創造高品質相片的關鍵,是學著避開軟片無法準確記錄的主題。半閉著眼睛觀察潛在主題,有助於判斷陰影真正的陰暗程度,及亮光處實際的明亮程度。

丹佛高塔區

第一印象 當我早上離開飯店時,天空清朗透明,而低角度的陽光照在這些建築物有稜有角的正面,創造了大片明亮的區域。通常這種影像的結果就是對比過度強烈,但是這使得建築物上反射的影像更為動人。

鏡頭印象 我決定利用對比來創造戲劇性的效果,並尋找一個視點讓反射的景物可以出現在比較暗的陰影部位。我設定的曝光值容許建築物幾乎呈現黑色,但是仍保持輪廓在天空的襯托下依然清晰。我搭配偏光鏡,以便控制反射景物和陰影的亮度。

相機:35mm SLR
鏡頭:24-85mm加偏光鏡
軟片:Fuji Velvia

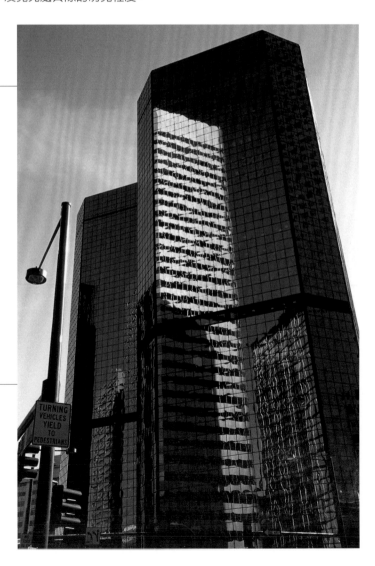

32 觀察陰影

發展出對光線品質和方向的敏感度，以及掌握場景的對比狀況，至為關鍵。通常只要觀察陰影就能大致掌握一切。留意陰影的範圍和陰暗程度，觀察它的邊緣是否有清楚的輪廓。如果是肖像和靜物，改變主題的位置就可以改變光源，在攝影室中，則是改變燈的位置。但是如果在戶外，你能控制的變數只有視點和一天中拍攝的時間。避開陰影佔據畫面四分之一的情況，除非陰影不明顯，且輪廓柔和。一個幾乎都在陰影中的影像，比一個一半在陰影中的影像要好掌握，尤其當陰影沈重且輪廓明顯時。

蒙巴西拉城堡

第一印象 這個視點呈現了這個位於法國多爾東(Dordogne)區域的這個可愛老建築最美麗的一面，但是拍照必須在一大早當太陽照射的角度仍低的時候進行。當太陽升起，並向西方移動，陰影部分就會變大，當天氣好時，陰影會更明顯，造成過度強烈的對比。

鏡頭印象 我拍照的時機是在太陽升至一個足以照亮所有細節的高度，並呈現出古老石壁的美好質感，但是又不至於造成擾人的陰影：一個不超過一小時的良機。我選擇的視點容許我使用長鏡頭，以便壓縮空間，讓葡萄園顯得比實際上更接近城堡。

相機：35mm SLR
鏡頭：70-200mm加偏光鏡及81A暖色調濾鏡
軟片：Fuji Velvia

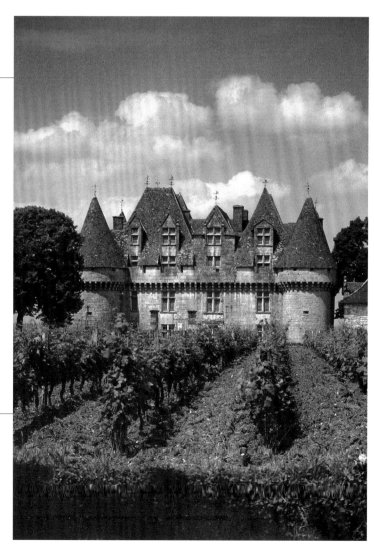

33 在陽光下拍攝

克服晴空下黑暗且輪廓明顯的陰影的方式之一，就是在陽光下拍攝，這個方式可以創造引人注目且充滿情調的相片。這種情況下通常會創造一個明亮的光環，使相機的測光系統顯示一個較低的曝光值，形成曝光不足的影像。許多相機都設有「背光鈕」，可以固定值增加曝光，但是多少有點誤差。最好的方法就是針對主題的中間色調近距離測光。你也應該確認太陽光不會直接照射到鏡頭，造成過亮的白光。鏡頭防護罩並不能避免這種狀況，最好是用你的手或一張黑色紙卡擋在鏡頭邊緣。

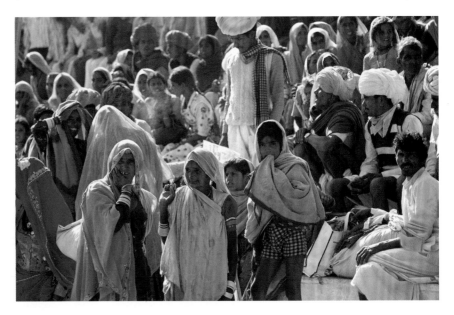

普西卡集會

第一印象　我到印度小鎮普西卡旅行，拍攝一個特殊的活動：年度駱駝節。一個大型的帳棚村被搭建在小鎮外的沙丘上，這裡有好幾千隻駱駝、人群，其他各式各樣的動物，從小鎮外圍聚集於此。為期三個禮拜的活動高潮是在一個大運動場上舉行的駱駝賽跑。在場上，衣著顏色豐富的觀眾形成了生動的影像，在很多方面都和他們正看著的比賽一樣上鏡頭。

鏡頭印象　現在太陽高高在上，陽光也咄咄逼人，製造出又深又暗的陰影，以及絢爛的亮光。唯一可以容許這麼強烈的對比，並保有色彩和細節的方式，就是尋找一個可以在陽光下拍攝的視點。我必須用手擋著鏡頭，避免白光---我不用鏡頭防護罩，因為它們在這種狀況下通常效果不佳。我選擇場景中的中間色調測光，並小心避開最亮的區域。測出的結果比一般平均測光只多一格。

相機：35mm SLR
鏡頭：70-200mm
軟片：Kodak Ektachrome 100SW

34 在陰天攝影

大部分攝影者都有股衝動要在明亮晴朗的藍天下到戶外拍照。雖然對於許多主題來說,上述的天候是理想的,但某些主題在陰天柔和的光線下反而更能有效率的拍照。一個複雜且包含了許多繁雜細節的主題,很容易變成難以理解的謎團,而當畫面中又含有厚重明顯的陰影及過度明亮的白光,更進一步增加了影像的複雜性。細膩的色彩也可能被強烈直射的陽光所破壞。色彩繽紛的市場是一個很好的例子,說明陰天柔和的光線能創造更悅目同時更有吸引力的視覺效果。

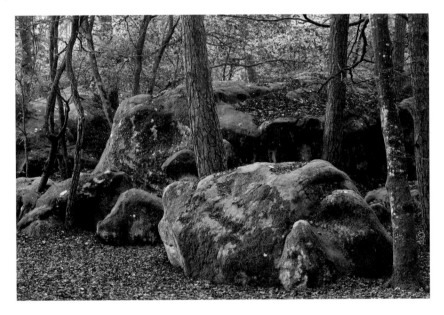

楓丹白露森林

第一印象 這個位於巴黎南方的美麗森林是我最喜歡的地方,而且秋天時最美。在這個時節,接近年終之時,樹上的樹葉幾乎掉光了;天空陰暗,天色也將轉黑。但是光線仍舊非常好,可以拍攝晴天也拍不了的好相片。

鏡頭印象 這個視點讓我可以包括一片苔癬覆蓋的大石頭。這些大石頭在陽光下會失去它們的色彩和細節。我的構圖使大石頭佔據大部分畫面,去掉樹木間可以看到天空的部分。我使用偏光鏡及暖色調濾鏡加強色彩的飽和度,並強調紅黃部分。使用腳架允許我設定慢速快門為大約1秒,所以我可以用小光圈取得好的景深。

相機:Medium format SLR
鏡頭:55-110mm加偏光鏡及81A暖色調濾鏡
軟片:Fuji Velvia

49

35 在金色陽光下攝影

當你到戶外攝影時,你永遠無法保證一定會成功,但是如果你早起或是待得較晚,得到好結果幾乎是沒有問題的。在晴天,當太陽離地平線很近的時候,陽光擁有神奇的特質,只要主題選擇正確,相片就會顯得十分突出。溫暖柔和的光線可以進一步增強主題,如風景和建築物,而太陽光的低角度造成長陰影,製造出很有氣氛的相片,賦予豐富的質感和色彩。但是,選擇特定角度的光線時,視點的選擇也變得更為有限,而且通常需要選擇早上或晚上的光線,才能配合特定的主題。

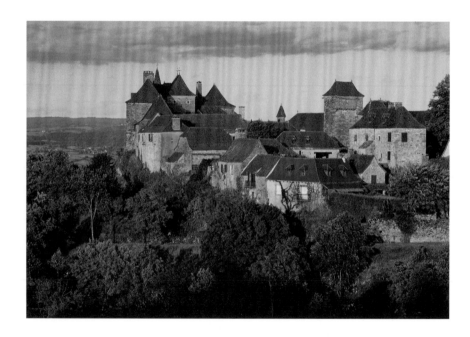

盧伯瑞薩

第一印象 法國多爾多(Dordogne)區這個迷人的小村莊矗立在山坡上,可以俯瞰山谷。到村裡的小路恰巧提供了很好的視點,我以前就從這裡拍過照。在這個季節,天空幾乎終日晴朗,而且我猜日落前很有可能出現清晰的陽光,造成美好的玫瑰光澤,而且在太陽下山前只會存在約十五分鐘左右。

鏡頭印象 我很早就到達我選擇的拍攝點,可以慢慢決定準確的視點、角度、和畫面範圍,然後放輕鬆等待太陽下山前的拍攝時機。當我等待時,天空出現了一些雲層,但是很幸運的,它們直到日落前五分鐘才擋到太陽,所以我還是能進行拍攝,雖然比預計的時間要早一點點。

相機:Medium format SLR
鏡頭:105-210mm
軟片:Fuji Velvia

36 拍攝打光的建築物

當建築物打光時，提供了拍照的絕佳良機，因為這樣的相片和一般的相片大為不同。拍照結果的成功與否取決於多項因素，但是建築物本身如何打光是最優先要考慮的。如果打光並不平均，就有可能有些部分非常亮，而有些部分又籠罩在陰影當中。在某種程度上，只要你透過視點的選擇及畫面範圍的決定，確認你去除極端的部分，就可以避免反差過度的狀況。如果你在傍晚當太陽餘暉仍在且天色還沒全黑之前拍照，效果將會更好，並有助改善影像整體的質感。

皮熊隆維城堡

第一印象 我受邀為一本關於法國酒莊波伊拉的書拍照，這裡的某些紅酒是世界上品質最好的紅酒。在這一區的所有城堡中，這個城堡無疑是最上鏡頭的，而且很可能成為此書的封面相片。我本來是要趁日出時拍攝，因為城堡面向東方，但是我嘗試多次，雲層總是擋住太陽長達一個小時，使城堡失去了玫瑰般的光彩。

鏡頭印象 這次拍照我很早就到現場了，在黎明到來之前，當城堡還在晨曦的微光之中。我選擇了正面全景的視點，讓視窗包含了建築物整體打光的部分。光線還是很暗，然後我等了將近半個小時，直到天色亮到足以照亮建築物的輪廓。

相機：Medium format SLR
鏡頭：50mm 移軸鏡頭
軟片Fuji Velvia

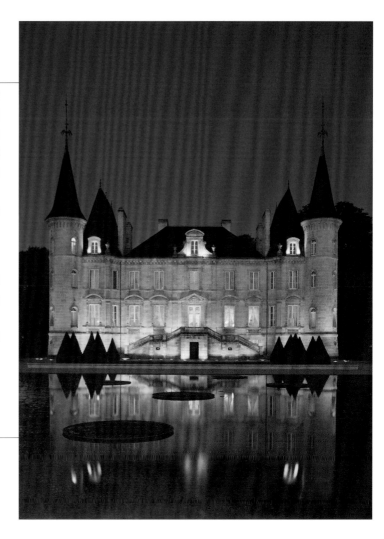

37 在黃昏和黎明時拍照

光線的質感在太陽降到地平線以下或在太陽升起之前，都能創造出很有趣且充滿氣氛的效果，甚至當天空被雲層遮蓋時。黃昏和黎明的光線有種獨特且出人意料之外的顏色質感。通常此時光線特別柔和，製造出沈靜的色彩及低反差的效果。因此，當主題的前景包含了大膽的形狀使影像顯得比較暗時，或當物體或細節反射白光時，如水，效果會最好。曝光時間肯定要比平常白日攝影時要長，幾秒或者更長的時間都有可能，所以一定必須搭配腳架。

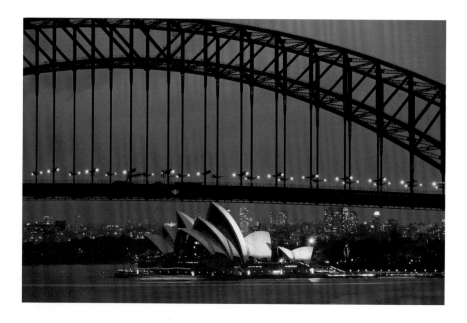

雪梨港

第一印象 當朋友知道我要去雪梨時，他推薦我一個旅館，說那裡有很好的視野。你可以想像當我走進我的房間從窗外看到這個景色時，我有多開心。這表示我可以從容地在一天當中的不同時間拍攝。我設法在日落，日出，及建築物燈光亮起時拍了一些不錯的相片，但是我希望我也能拍些比較不像明信片的影像。

鏡頭印象 這天天氣一直是陰天，而且潮濕，在城市裡很多燈光尚未打開前，天色變得很暗，形成了這個泛藍的氣氛，並給我機會拍攝我所希望的不平凡相片。我需要腳架，因為曝光時間大約是1秒，而且我用長鏡頭，選取畫面中最有趣的部分。

相機：35mm SLR
鏡頭：70-200mm
軟片：Fuji Velvia

38 運用有限光源

當光線微弱時，許多人就會求助於閃光燈，但這並非最好的選擇。一般使用閃光燈，取代了現場四周光源的方式，完全改變了這個地方的個性。當現場燈光成為影響拍攝的重要因素時，上述情況就會產生令人特別失望的結果。現在有許多快速軟片可以容許你在電燈泡下使用合理的快門速度。選擇一個可以讓你剔除掉最深陰影區的視點，在決定畫面範圍時，嘗試避開比較亮和比較暗的區域。測光時，避開光源區域，否則會造成曝光不足的現象。

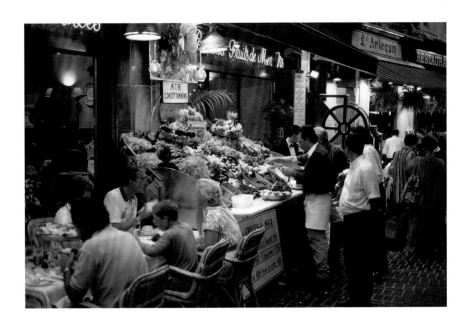

布魯塞爾的咖啡館

第一印象 這條布魯塞爾極具魅力的小石板路上，佈滿了咖啡館和餐廳。雖然在日光的照射下很迷人，但在日落後，當閃爍的燈光散發出邀約及親密的氣氛時，特別有個性。

鏡頭印象 我在街上閒逛，尋找一個迷人、有足夠光線、不太擁擠、也沒有厚重陰影的角落。這家展示著美味海鮮的餐廳似乎很理想。我選擇的視點提供一個明亮正面的角度。我決定的畫面範圍內也沒有過亮或過暗的區域。現場只剩下一點點微弱的日光，我選擇使用日光慣用的軟片，所以電燈泡會創造一種偏紅的色調。

相機：35mm Rangefinder
鏡頭：45mm
軟片：Fuji Provia 400F

53

39 室內攝影

建築物室內的相片通常比戶外拍攝的相片要有趣且吸引人。教堂就是個絕佳實例：一個莊嚴且不上相的建築物通常隱藏著豐富的裝飾以及色彩鮮豔的室內。小型閃光燈在此並不適用，而唯一的解決之道是室內四周的光源。這光源有可能是日光，人造光，或者兩者皆有。如果空間內只有人造光線，運用平衡人造光源的軟片可以達到中性的效果，否則日光適用的軟片是最好的選擇。拍攝的秘訣在於決定畫面範圍時避開大片陰影及亮光區域。白天有日光時，最好避開窗戶。慢速快門或許比較適合，腳架也是不可或缺的，但是如果不能使用腳架，可以嘗試用快速軟片，並設法固定相機，例如利用室內的樑柱。

哥多華教堂

第一印象 以攝影的主題來看，我認為哥多華教堂的室內遠比室外還要有趣。這個建築中最有名的地方就是摩爾人初始建築中的樑柱，但是在十三世紀當摩爾人戰敗，這裡變成基督教教堂，後來又變為天主堂，而我對此建築的這些變化很有興趣。

鏡頭印象 在某種程度上，視點的選擇和畫面範圍的決定，必須由室內燈光照射的方式來決定，因為閃光燈在這麼大的空間中並不適用。這個區域的光線特別明亮，主要光源是日光。這裡並沒有厚重的陰影，將窗戶剔除在外也是可能的，所以創造出光線平均的主題。我使用腳架，曝光大約是1/2秒。

相機：35mm SLR
鏡頭：20-35mm
軟片：Fuji Velvia

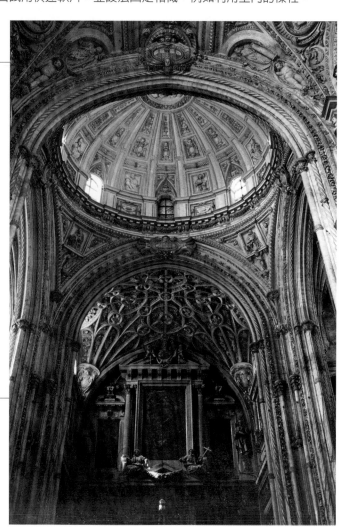

40 在夜間拍攝城市

城市的景色通常在太陽下山後拍攝會比較有趣,因為當光源充足,相片的結果會呈現更豐富的色彩,也更刺激。雜亂且無趣的細節如停放的車輛,也不會像在白天日光下那麼明顯,你的相片也會顯得更有氣氛及張力。這種相片最好的拍攝時機是當天空暗到使人造燈光閃閃發光,但是又不至於暗到天色變黑。曝光值的計算需要特別謹慎,因為景色內的光源會讓相片顯得比實際上要亮得多。最好能從沒有光源的地方測光,因為街道的燈光通常包含各種不同的光源,而且最好使用日光適用的軟片。

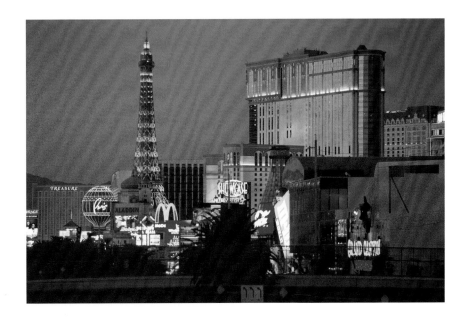

入夜後的拉斯維加斯

第一印象 尋找好的視點是拍攝城市風光的主要關鍵因素之一。拉斯維加斯有一條貫穿主要賭場的街道,提供了各個方向的極佳景觀。我在稍早的時候發現這點,但是我想拍攝夜間相片,所以我等到太陽幾乎下山時才開始架設相機。

鏡頭印象 我使用長鏡頭選取景觀中最有趣的部分,但是我去除了光線不足的部分。在此時,雖然太陽已經下山,但是對這燈光閃爍的區域來說,四周仍然有太多光源,所以我等了將近半個小時,才確定人造燈光與天空光源之間的平衡恰到好處。我使用相機的反光鏡鎖起功能,延遲快門動作,確保1/2秒的曝光中沒有細微震動。

相機:35mm SLR
鏡頭:70-200mm
軟片:Fuji Velvia

創造更佳色彩

41 避免顏色混亂

拍攝彩色相片很容易，你只要裝上正確的軟片，拍攝，然後將軟片拿到照相館沖印。但是拍攝好的彩色相片需要更多的思考和用心。學會欣賞色彩在影像中所能呈現的力量是很重要的。雖然大多數人在選衣服穿，或是在選擇裝飾房間的油漆顏色時，會花時間在幾個差異不大的顏色中審慎挑選，但是很多人在拍照時卻只花很少的時間決定顏色。太多不同且大膽的顏色同時放在一張相片中，無可避免地將製造一堆混亂及令人失望的影像。確保你所要包括在畫面中的顏色不會互相爭奪焦點，而能共同組成平衡的構圖，是很重要的。

兩件沙里裙

第一印象 當我參加印度一個慶典時，我被如此生動的色彩所包圍，幾乎要傷了我的眼睛。拍攝活動的相片並不容易，因為太多明亮的顏色製造了令人迷惑且不知所措的景象，幾乎使我無法補抓這迷惑又同時充滿活力的氣氛。

鏡頭印象 我仔細看過周遭環境後，我發現所有的顏色和刺激的感覺，只有透過場景中的一小塊區域才能成功記錄。我使用長鏡頭，開始仔細研究人群。我最後發現這兩位女性，正坐在陰影中，所以光線非常柔和。我避開她們的臉，只選取她們的身體一部份，因為我覺得臉孔可能會增加雜亂且不必要的元素。

相機：35mm SLR
鏡頭：70-200mm
軟片：Kodak Ektachrome 100SW

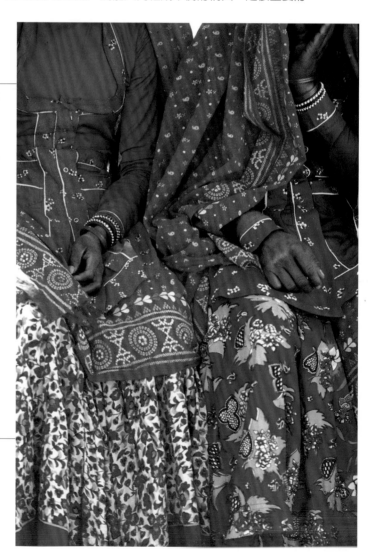

42 尋找主導色

雖然色彩豐富的景色才能激發人們拍照，這種景色實際上最難創造出動人的相片，除非構圖上特別用心。如果太多不同顏色同時存在於一個影像中，它們會彼此爭奪焦點，尤其當它們都生動又明亮時。要想賦予彩色相片大膽且吸引人的特質，方法之一就是選擇一個含有主導色的主題。這可以透過視點的選擇，還有畫面範圍的決定來達成。如果影像中的其他顏色比較平淡，或是與主導色形成對比時，效果會更好。

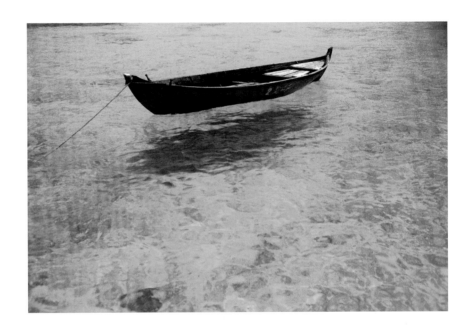

馬爾地夫的小船

第一印象 馬爾地夫珊瑚島附近的水域被珊瑚礁所保護，所以擁有令人摒息的清澈。海水的顏色從淺藍綠色到藍紫色都有。我想找尋一個方式，來捕捉這美感與透明感。

鏡頭印象 這艘小船停在淺水畔，在海床上形成陰影，看起來幾乎是懸空一般。我用廣角鏡頭近距離拍攝，並使畫面充滿海水，小船放置在影像的上方，以便平衡大片的藍色。我使用偏光鏡增加海水的色彩及透明的質感。

相機：35mm SLR
鏡頭：28-70mm加偏光鏡
軟片：Fuji Velvia

43 善用對比色

有一個方法幾乎可以保證你能創造一張大膽且吸引人的相片，就是善用對比色。只要一個影像中含有兩種對比色，就能創造最震撼人的效果，例如紅色搭配綠色或藍色。舉例來說，一艘紅色的船航行在深藍色的海面上，會有強烈的震撼力，即便紅色只佔據了影像中的一小塊區域。而且顏色越飽和，結果就越吸引人。最簡單的組合總是最強烈的：一旦其他顏色再被加到畫面中，效果就會減弱，而且太多顏色會讓結果呈現令人失望的混亂。

司凱島

第一印象　我在蘇格蘭的司凱島上的埃爾高港口拍攝了這個風景。天氣非常糟糕，有暴風雨且烏雲密佈。我決定前往探險，看看有沒有什麼拍攝良機，當我抵達此地時，雨停了，雲層也逐漸散去，製造了一些亮度。

鏡頭印象　雖然遠方的山脈和暴風雨的天空看起來已經很驚人，我發現眼前的影像需要利用對比色來強化效果。港灣裡停靠了幾艘捕龍蝦的小漁船，這艘亮紅色的船位置很棒，但是有點遠。我使用長鏡頭把畫面拉近，並使小船盡量主導整個畫面。

相機：35mm SLR
鏡頭：70-200mm加偏光鏡
軟片：Fuji Velvia

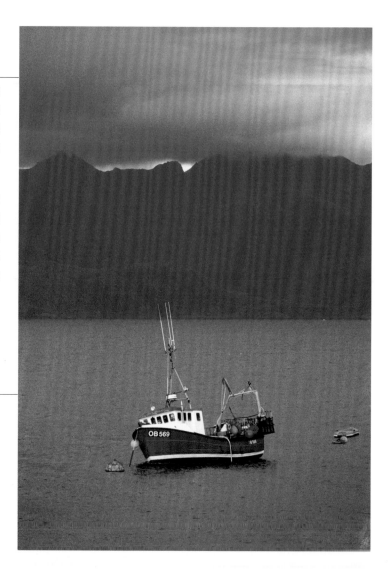

44 用柔和光源捕捉明亮物體

在晴天時，所有東西看起來都比陰天時和光線不足時來得色彩鮮豔，但是外表有可能造成錯覺，尤其當你近距離觀看顏色大膽的物體時。明亮的陽光同時創造陰影和亮光，兩者都會使色彩欠缺飽和度。陰影增加灰色或藍色調，亮光增加白色調，使顏色不那麼純粹。因此，只會產生微弱陰影和光亮的柔和光源，較能正確地呈現色彩。在戶外拍照時，陰天可以為明亮且色彩鮮豔的物體提供理想的光源。如果須借助人造光，則物體在發散光源的照射下，效果最好。

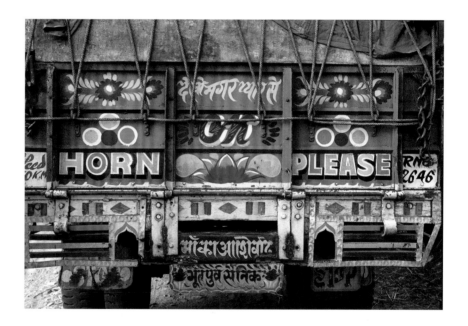

請按喇叭

第一印象 當我在印度開車旅行時，我對我們所遇到的充滿裝飾的卡車感到著迷。當時我一直想拍下一個很好的實例，而且我觀察了好幾天，才找到這輛卡車。要求別人按喇叭似乎沒有必要，但是我的司機告訴我，如果你想在印度的公路上生存，你需要三樣東西：好的煞車，好的喇叭，好運氣。

鏡頭印象 除了顏色和字體運用的細膩，我喜歡這個裝飾是因為這卡車剛好停在陰影下，所以車尾被溫和的光線照亮，沒有陰影也沒有過亮的地方。這使得顏色幾乎散發出炙熱的光芒，而我只需要拉近畫面，以便凸顯色彩。

相機：35mm SLR
鏡頭：70-200mm
軟片：Fuji Velvia

61

45 運用曝光取得鮮豔色彩

創造更佳色彩

如果曝光值沒有判斷準確,色彩鮮豔的主題也可能造成令人失望的相片。僅僅是些微的過度曝光,都可能使顏色看起來比實際上顯得不飽和。通常,當你使用正片時,最好是稍微曝光不足(1/3或1/2格)。如果是彩色負片,在一般的照相館沖印,結果可能令人失望,因為沖出的相片通常太亮。想要達到更好的效果,就是請照相館沖印時稍微洗暗一點。當主題的明亮程度比較低時,才能記錄最鮮豔的色彩。厚重的陰影和過量的白光會影響良好的曝光。

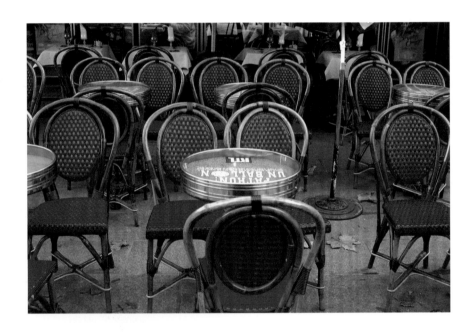

人行道上的咖啡廳

第一印象 當我獨自在巴黎的街道上閒逛,看到這個拍攝機會時,那是個潮濕的陰天。我被這些椅子的形狀和質感,還有它們形成的圖案及豐富的顏色所吸引。當時光線非常柔和,所以顏色顯得更加強烈。

鏡頭印象 我選擇了正面全景的視點,距離主題很近,並以廣角鏡頭盡可能包含更大範圍,但又不要任何多餘或雜亂的細節。整體畫面有點暗,我想讓紅色椅子呈現最大的飽和度,所以我決定減少曝光值,大約比測光表所測的少2/3格。

相機:35mm SLR
鏡頭:17-35mm
數位相機感光值設為ISO 400

62

46 運用色彩創造情緒

在軟片上最難捕捉的特質之一就是相片的情緒或氣氛。現代相機和軟片的科技,主題一般都能清晰精確地記錄下來,但是影像的情緒很容易就被減弱了。當影像的光線和調性對這張相片有很重要的影響時,顏色可能是最舉足輕重的元素。我們對色彩會有情感上的反應。雖然這聽起來有點老生常談,藍色和綠色確實能激發平和且輕鬆的氣氛,而橘色和黃色能創造舒服且友善的情緒。明亮飽和的顏色呈現活潑生動的氣氛,而暗沉的顏色製造沈靜內斂的感覺。

條紋

第一印象 一個當地的村莊慶典提供了這個攝影良機。孩子們有機會可以穿著縫有魔鬼氈的服裝,被黏在一個旋轉的板子上;小孩似乎都很喜歡這麼玩。我被板子上的鮮豔顏色的條紋所吸引,這圖案創造了活潑快樂的情緒,而當這女孩形成這完美的位置,我無法抗拒拍照的誘惑。

鏡頭印象 我使用長鏡頭從正面全景將畫面距離拉近,並去掉兩旁不必要的細節。我等了板子旋轉好幾次,直到這女孩露出了很動畫般的表情,然後我稍微改變相機的角度,拍攝前她的腿剛好呈現對角線。

相機:35mm SLR
鏡頭:70-200mm
軟片:Kodak Ektachrome 100SW

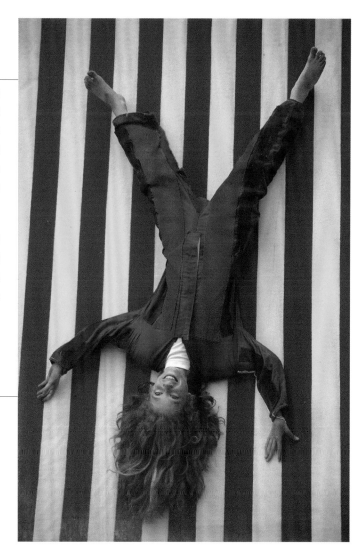

47 以色彩為主題

有個有效率的方法學習拍攝好的彩色相片,那就是將色彩當作影像的主要元素,並計畫性拍攝以色彩為主題的相片。你可以拍攝一系列相片,每張都表現一個特定顏色,使每個影像之間盡可能不同,並包含其他視覺元素如質感和圖形。除了顯而易見的詮釋如樹葉的綠色,尋找更出人意料的方式來表達你選擇的主題,例如公園長椅或彩色漁船的特寫。這有助你將相片視覺化成為一篇相片散文,同時有好幾張影像呈現在眼前,或許也可以用陳列牆上的方式呈現。

黃色

第一印象 創作一個系列作品是很多攝影師全神貫注想做的一件事。這表示組合一系列擁有共同主題或位置的影像,但是也可以運用在更廣的主題上。過去幾年來我創作了許多系列作品,其中一個主題就是色彩。

鏡頭印象 這些影像是在一段長時間中,在不同的地方陸續拍攝的。但是每張都可以辨別出我是以黃色為主題。我的目標是拍攝有共同主題,但是彼此仍各有差異且各具個性的相片。

48 保持簡單

如果攝影中有一個好的通則可供遵循，那就是保持簡單，而這在當你拍攝彩色相片時尤其重要。一個只涵蓋了景物中主要元素的影像，絕對比一張複雜的相片來得有震撼力。一定要找出主題中最具強烈吸引力的元素，然後考慮周圍有哪些細節是你需要的，又有哪些細節只會分散主題的張力。如此一來，通常你會接著改變你的視點和你決定的畫面範圍。你也應該以同一景物多拍攝幾張相片，有時這比你將所有東西都包含在一張相片中，更能創造動人的影像。

藍色的門

第一印象 我一向喜歡門和窗戶，而且已經累積了相當多的這類相片。它們吸引我，因為我喜歡規律的影像，而且我發現像這類對稱形狀的主題，加上木頭或石頭材質的感覺，非常令人滿意。在摩洛哥和印度這些地方，很多門都像藝術品一樣，以豐富的色彩和裝飾品進行裝飾。

鏡頭印象 當我旅行到摩洛哥亞特拉斯山脈的一個村莊時，我看到這扇門；它的配色和裝飾都無以倫比。它正好位在太陽的陰影下，增加色彩的張力。為了使這影像盡可能對稱，並避免過多的垂直圖形，我從一個很遠的視點，使用長鏡頭，將門拉近。

相機：35mm SLR
鏡頭：70-200mm
軟片：Fuji Velvia

49 運用色彩和諧度

當一個景象包含了和諧的色彩，你所拍攝的相片會比那些擁有大膽且對比顏色的主題擁有更平靜且輕鬆的特質。光譜上相鄰的顏色互相組合，通常會比較和諧，例如綠色和藍色或橘色和黃色。而當顏色比較不飽和且有粉彩的質感時，也會比較和諧。具有強烈質感的主題，或圖案是主要視覺焦點時，如果顏色較為低調更呈現和諧時，通常會創造更具震撼力的影像。色彩的和諧也有助於創造更有氣氛的相片。

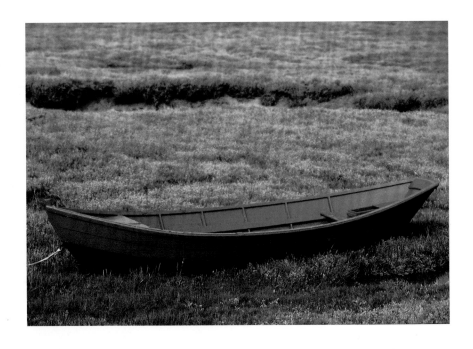

藍色的船

第一印象 藍色和綠色的組合是一個共組和諧的最佳實例，也是大自然中常會看到的組合，因為這兩種顏色主宰了地面和天空，但是，我發現相片中的組合方式變得更為有趣。我一開始被這個景色所吸引，是因為這艘船竟然「停泊」在這草原上，但是實際上這是法國北方的鹽覆草原，每天都被漲潮所覆蓋。

鏡頭印象 我選擇的視點容許我看到船內，創造了一個很好的形狀，而且船有點角度，呈現了一定的空間感。我選取的畫面範圍幾乎填滿了視窗的左右兩邊，然後我將相機向下俯視，直到我覺得藍色的形狀和大片綠色草原達到一個舒適的平衡。

相機：35mm SLR
鏡頭：75-150mm
軟片：Fuji Velvia

50 拍攝花的特寫

拍攝彩色相片時，製造強而有力的影像的方法之一，就是拍攝花的特寫。有一些攝影資源，比大自然還要大膽且有趣，花就是隨處可得的一種，不論你是到戶外森林或花園中尋找，或是從花店裡買來。在植物生長的地方拍攝植物是一種選擇，但是如果你把花帶回家當作靜物拍攝，你比較能控制燈光、背景、及構圖，不論你是運用白日光源或是人造光源。你會需要一些工具幫助你近距離對焦，透過顯微鏡頭、鏡頭延伸管、或是特寫輔助鏡頭來幫助你。

蘭花

第一印象 我太太派特蒐集蘭花，所以我們隨時都有一兩株植物開著花。有時候，我太太允許我剪下一枝蘭花，我拍攝起來比較容易，並提供機會讓我可以隨心所欲增加背景。我特別喜歡這株粉紅色蘭花，而且我想如果搭配我最近才從垃圾場檢來的生鏽金屬應該很合適。

鏡頭印象 在做了兩大決定之後，拍攝部分就比較單純了。我在溫室中設立器材，並用百葉窗控制光線的方向和品質。一大張白色卡紙，能將日光反射到陰影上，避免陰影太過沈重。我稍微調整相機角度，讓花莖幾乎呈現對角線，填滿整個畫面。

相機：Medium Format SLR
鏡頭：55-110mm加鏡頭延伸管
軟片：Fuji Velvia

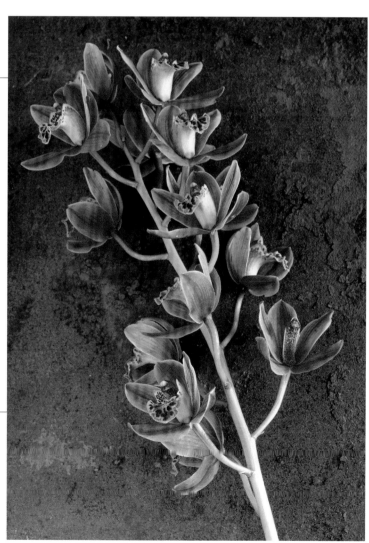

人像攝影

51 在陰影下拍攝戶外人像

當你在戶外拍攝人像，光源被視為理所當然，但是自然光源的品質對結果會有顯著的影響。尤其，明亮的陽光通常製造了不太愉快且不太討喜的人像。在晴朗的天空下，最好請你的模特兒移到陰影下，光線會比較柔和，而且不會形成來自直接光源厚重又明顯的陰影，或是強烈的對比。門口所形成的陰影或是頭頂樹枝造成的陰影都很適合，因為這可以讓模特兒避開頭上過多的亮光，造成明顯眼窩，或使下巴呈現黑色。

西班牙男人

第一印象　我在一個晴朗的星期天遇到這個村莊中的男人，當時他正坐在教堂外。他充滿皺紋的臉和幽默的表情吸引著我。他很願意讓我拍照，但是他坐著的地方，陽光造成強烈且不悅目的品質，形成黑色陰影，隱藏了他臉上的細節。

鏡頭印象　我問他是否可以移到附近一面牆邊的陰影下，那裡的光線比較柔和，可以更清楚呈現他皮膚的紋路，從牆上反射的陽光也有助於達到同樣的效果。我使用長鏡頭將他的臉拉近，當他臉上露出有趣且滑稽的表情時，我按下快門。

相機：35mm SLR
鏡頭：70-200mm
軟片：Fuji Velvia

52 運用室內的窗戶光源

拍攝室內相片時，很多人自然會使用閃光燈，但是對於人像攝影來說，來自內建式閃光燈的小小光源通常都不能讓人滿意，而且你所能控制的範圍有限。在室內，當你的主題離窗戶不遠，而且窗戶的大小適中，從窗戶照射進來的光線也並非直接光源時，日光仍然很有幫助。除非被拍攝的人離窗戶很近，不然你可能需要使用快速軟片如ISO 400，避免使用慢速快門，即便如此，最好還是搭配使用腳架。如果能架一個大型的白色反光板，如紙板或塑膠板，放在靠近模特兒的窗戶對面，都是很有幫助的。這可以使光線反射到陰影的區域，避免影像對比過度強烈。

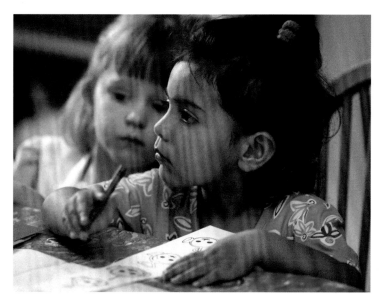

畫畫的女孩

第一印象 這張相片是在一個光線充足的院子裡拍的。這兩個女孩坐得離窗戶很近，而且呈現一個角度，所以發散的日光有點偏向相機的左方。我選擇的視點高度與女孩的臉幾乎一樣，且畫面範圍緊抓住女孩的臉，所以她們的頭顯得很大，兩旁多餘的細節也被排除在外。

鏡頭印象 光線的高度很恰當，但是我想用腳架，才能讓我在相機精確對焦時，我還能集中注意力在我的模特兒上，而她們正高興地專注在她們的畫畫中。陰影比我想的還要暗，但是用反射板對較遠距離的女孩會有一點幫助，所以我將我的閃光燈打向白色天化板，使光與陰影之間得到更好的平衡。

相機：35mm SLR
鏡頭：70-200mm
軟片：Kodak Ektachrome 100SW

71

人
像
攝
影

53 高於模特兒的眼睛

很多人像相片都是在攝影者和模特兒都站著的時候拍攝的。這無可避免地造成視點與主題的眼睛高度平行，或者稍低的結果，而這種拍攝角度很難呈現一張臉最悅目或討喜的一面。大部分情況下，略高於主題眼睛高度的視點，也就是你有點俯視主題人物時，會製造出比較吸引人的相片，也比較能取悅相片中的人。如果你的模特兒感覺自在又輕鬆時，這在他們站著時比較難有這種感覺，你也比較能製造更好的人像。當你在戶外拍攝時，通常能找到一個可以讓模特兒坐著的地方，而且這可以同時達到上述兩個目的。

斯里蘭卡女學童

第一印象 當我旅行到斯里蘭卡拍攝風景相片時，剛好有一群學童經過，並停下來看我在做什麼。我讓幾個孩子透過視窗向外看，他們覺得非常有趣。這個小女孩問我能不能幫她拍照，她的表情很生動而且有趣，我想我應該能拍出令人滿意的相片。

鏡頭印象 我將相機架在腳架上，而且我不想太具侵略性，以免她失去了她即興的自然，所以我只是將相機朝下對準她所站立的地方。我當時使用長鏡頭，所以這雖然是張近距離相片，我並不需要靠她太近。結果，空間感並未過度誇張，但是我發現略高的相機角度為她的臉增色，並強調了她臉頰鼓起的表情。

相機：35mm SLR
鏡頭：70-200mm
軟片：Fuji Provia 100F

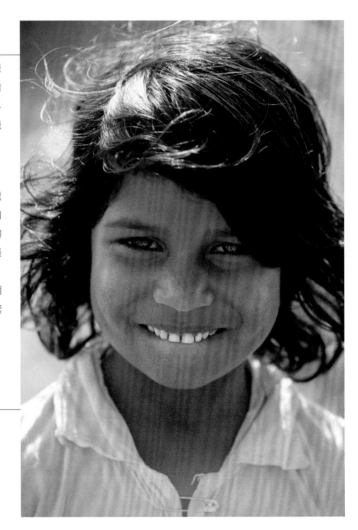

54 別靠太近

空間感的效果如何改變一張臉的外表，有時會令人很驚訝。在一般情況下我們對此感覺不深，但是當你將相機靠近一個人的臉，會比你在遠處看他時，有著明顯的不同。如果你為正和你談話的對方拍照，在那樣的距離下，他們的下巴和鼻子在比例上會顯得比頭大，而且效果也不會太好。當你想拍一張只有頭部和肩部的人像，最好至少在距離2公尺外拍攝，並使用長鏡頭把人物拉近。另一個顧慮是，當相機離主題太近時，有時會嚇到主題人物。尤其在拍攝陌生人時，相機距離太近很難讓主題人物感覺放鬆。

印度街頭藝人

第一印象 我在印度的傑普（Jaipur）遇到這個男人，當時他正在等公車。他隸屬於一個在街頭賣藝的宗教，我想，當時他可能來不及把妝先卸掉。他同意我為他拍照，他身體的一部份坐在陰影下，陽光呈現發散狀，避免了過度對比，所以我決定在他坐著的地方拍他。

鏡頭印象 我想讓他的頭填滿畫面，但是我怕我太靠近的話他會覺得不自在，而且這樣也會造成扭曲的空間感。為了克服這個問題，我使用長鏡頭，並選擇了大約3公尺以外的視點。我把光圈調大，讓背景失焦，避免背景的細節擾亂了人像。

相機：35mm SLR
鏡頭：70-200mm加1.4倍加倍鏡
軟片：Kodak Ektachrome 100SW

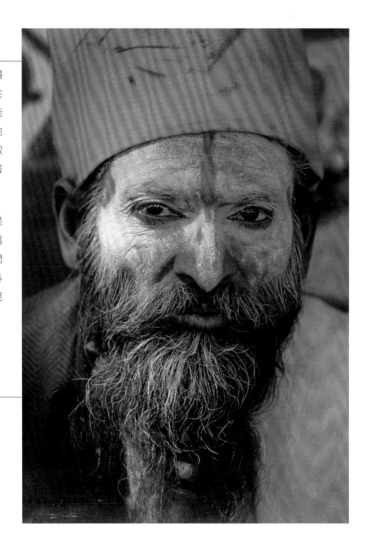

55 考慮背景

不論模特兒的打光有多好，影像構圖多完整，表情多令人喜愛，如果背景沒有妥善選擇，結果還是會令人失望。在戶外尋找合適的背景有時是個問題，因為你想避開惱人且多餘的細節。你也需要提供色調或顏色的對比，才能使模特兒突顯出來。一面普通的牆可能很理想，但是磚牆就有可能太過複雜。樹葉在精確對焦後可能顯得太花，但是如果在它和襯托它的主題間有足夠的距離，並搭配長鏡頭使用大光圈使它失焦，就可以達到很好的效果。一片深厚的陰影區域，例如樹下或門口上，也能製造動人的背景。

小丑

第一印象 我家附近來了一個小型馬戲團，我到那裡去看看有沒有適合的拍照良機。我開始和這個正在為表演準備的小丑聊天，當我問他時，他很樂意為我擺姿勢。尋找合適的背景很重要，因為周圍都不適合入鏡；那是一片泥巴地。

鏡頭印象 屋頂是由用紅色、白色、和藍色塑膠帆布製成的大帳棚所覆蓋，看來並不乾淨，但是這卻是我最好的選擇。我選擇了藍色的區域，因為散佈的泥巴印在這種布料和藍色上最不明顯，而且藍色可以為我的主題提供大膽的對比色。我發現小丑的藍褲子會因此淡化，但是我想這有助於將注意力集中在他的臉上。

相機：35mm SLR
鏡頭：35-70mm
軟片：Fuji Provia 100F

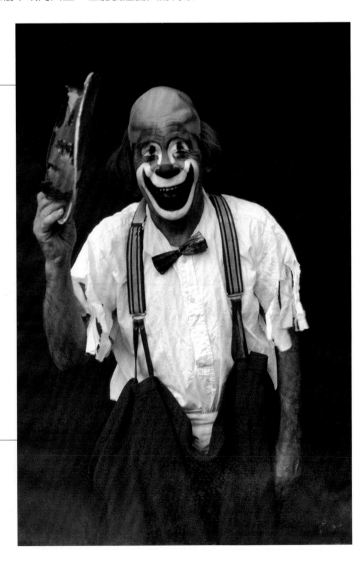

56 黑白人像

許多頂尖的人像攝影師選擇鑽研黑白攝影,這決不是個巧合。皮膚的色調在彩色相片上可能很難以悅目的方式記錄:原因是太紅或太藍都會顯得不吸引人,而且肉眼難以發現的斑點在彩色相片中也可能變得很明顯。化妝品廣告中的美麗相片無疑是辛苦化妝和打光技巧的結果。拍攝黑白人像可以避免這類問題,而且單色人像自然就會跳脫背景。使用像Ilford XP2這種軟片並不需要家庭暗房,因為這種軟片可以在一般的照相館沖印。如果是使用數位相機或掃瞄機,可以簡單將彩色影像轉成單色影像。

包頭巾的男人

第一印象 在印度旅行時,我曾經停在路旁的咖啡廳喝飲料,然後注意到這個男人極有個性又歷盡滄桑的臉。當我詢問他的同意時,他很樂意讓我拍照。我請他移到陰影區域,發散光源很強烈的由另一方照射過來,足以強調他臉的輪廓,和皮膚的質感。

鏡頭印象 我使用長鏡頭所以我可以將影像拉近,又不需要靠他太近。我一直想把他的整個頭巾都包括在畫面中,但是當我這麼做,影像似乎有點失去平衡,他的臉變得太小。當他看著鏡頭時,我拍了好幾張相片,但是我比較喜歡這張他看向一方的表情,因為這似乎更即興,而且光線效果也比較好。

相機:35mm SLR
鏡頭:70-200mm加鏡頭延伸管
軟片:Kodak Ektachrome 100SW

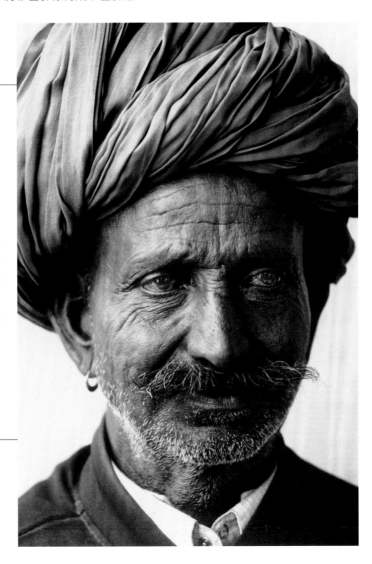

57 拍攝大頭

有一個確定能創造具有相當張力的人像攝影技巧，就是將他們的頭填滿畫面。所謂「頭與肩人像」是我們慣見的影像，而且這種影像中，主題的臉佔據了相片中相對較小的區域。將模特兒的頭填滿畫面，張力就會大為提升。要避免過度誇張的空間感，你需要使用長鏡頭，拍攝距離至少要2公尺，雖然戲劇化的效果在一個比較近的視點是重要勝於諂媚的，或許結合了低視角會更值得進一步嘗試。別害怕鏡頭拉得太近，只呈現眉毛上方的臉部區域，並考慮相機角度傾向一邊的可能性，創造更具震撼力的構圖。

喬治

第一印象 我朋友喬治有一張強烈孤獨的臉和一頭蓬亂的金髮：這兩個特點都有助於創造一張引人目光的人像攝影。我決定使用人造光源，因為我希望能控制光源，才能強調他的皮膚紋路，並創造比運用白日光源更為戲劇性的效果。

鏡頭印象 我使用了單一閃光燈，將光源反射在一片大型白色反光板上，並把反光板放在他的右側。我還放了一個類似的反光板在他的左側，離他很近，確保他臉部陰影部位還能保有一些細節。背景是一卷白紙。我嘗試著不同的畫面範圍，直到我覺得他的手、臉、和頭髮達到了完美的平衡。

相機：Medium format SLR
鏡頭：105-210mm加鏡頭延伸管
軟片：Fuji Astia

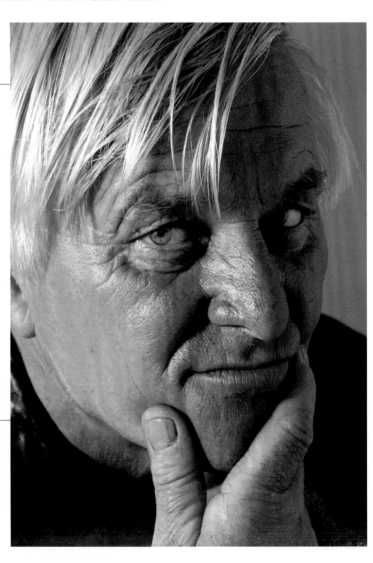

58 善用場景

在很多人像攝影中，背景應該是像19世紀的孩童們一樣，只能被看到，不能被聽到。但是在某些情況下，背景能為人像攝影創造引人注目的場景。背景不只是有助於構圖，也賦予主題的個性和身份更深的內涵。一個人的家或者工作的地方通常敘述了關於這個人的許多故事，而在這樣的場景下拍攝某人，可以很有效率地創造一張有趣且更加動人的相片。如果你運用這種方法，重點在於將主題看成是整體構圖的一部份，選擇一個視點，並決定畫面範圍能創造平衡的影像，讓你所拍攝的主角成為注意力的焦點。

印度女學童

第一印象 這是個場景優先於肖像的實例。當我開車到這個印度小城爵塞美爾（Jaiselmer）時，我無意中看見了這個美麗的老建築正面。停好車後，我決定走回去拍它。當我到達時，我發現那棟建築物是當地的學校，許多孩子們等著要進去。一開始，我的到達引起一陣騷動，我也成為焦點。但是一會兒過後孩子們的注意力開始轉移，我才能在他們不注意的情況下拍了幾張相片。

鏡頭印象 我主要的興趣在於建築物佈滿裝飾性雕刻的門口，但是這也是大部分孩子們聚集的地方。雖然我在此拍了幾張相片，我覺得構圖太過混亂。這個小女孩坐在一旁，她身後的牆有著美麗的顏色和質感。我距離她有點遠，所以我可以很容易地對焦而不被她發現。我選取的畫面將她放在影像中，創造出完美平衡的構圖。

相機：35mm SLR
鏡頭：70-200mm
軟片：Fuji Velvia

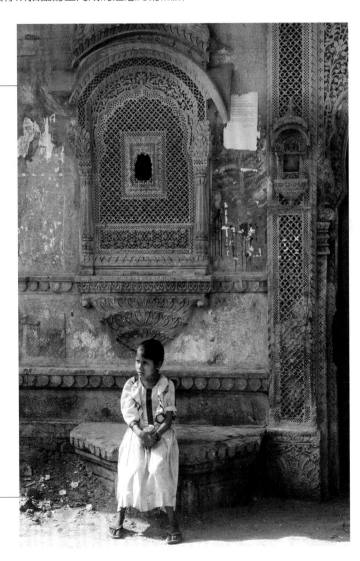

59 拍攝工作中的人

拍攝人像，甚至是拍攝你所熟知的人們，其中的困難之一就是讓他們感到自在。一個克服過度自覺的好方法，就是在他們工作時或是專注在熟悉的事物上時拍攝他們，因為這樣才能給他們自信心，並讓他們覺得他們並不是你有興趣的唯一事物。你需要請他們採取一個可以清楚呈現臉部表情的姿勢，或是選擇一個可以達到同樣效果的視點。小心注意拍攝的場景或活動不會太突兀，而人物應該是影像主要的主題。這個方式除了是拍攝陌生人的好方法，也是拍攝朋友和家人的妙法。

養鵝太太

第一印象 當我在法國為一本書拍照時，我參觀了養鵝場。不同於很多其他養殖農場的養殖，鵝的飼養還停留在很傳統的方式。他們容許我在農場裡自由來去，拍攝許多呈現鵝和鵝周圍事物的相片，但是我想拍攝更有個人感覺的東西。這位太太是完美的人像主題，但是她面對鏡頭很害羞。我嘗試著把她放進相片中，但結果卻顯得有點勉強。

鏡頭印象 當餵食小鵝的時間來到，我知道我的機會來了。當她一拿著飼料的藍子出現時，小鵝跑過來圍繞著她轉。這很明顯是她一天中很熟悉且快樂的時光，而且她很快就忘記我在現場，我可以隨意尋好的視點，拍攝更多更輕鬆的相片。

相機：35mm SLR
鏡頭：35-70mm
軟片：Kodak Ektachrome 100SW

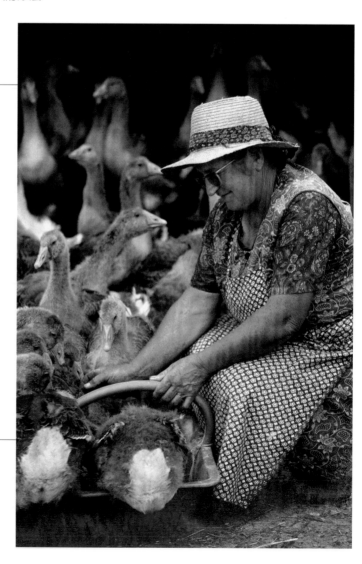

60 拍攝自然的人像

拍攝人像時請你的模特兒為你擺姿勢是很常見的方式,但是這會形成比較靜態且過度自覺的人像。當你的主題並不知道相機的存在,或是沒有準備的時候,你才能得到更為即興的結果。你必須熟悉你的器材,因為拍攝良機稍縱即逝。而且當你在一個陌生的環境中拍照時,這種方式最為困難,因為你的出現對你有興趣的主題來說太明顯了。最好在你開始攝影前先等一段時間,因為你的出現引發的注意力很短暫。保持低調也是有幫助的,而且在你拍照前不需要把相機完全露出來。

帶著羊的女孩

第一印象 幾年前我在以色列待了一段時間,所以有機會去沙漠邊的小城裡的貝都因(Bedouin)市場。這是我第一次經歷如此的聚會,我發現這裡的一切令人驚訝不已,充滿攝影的機會。我想我是這裡唯一的西方人,所以所有的眼睛都看著我。似乎我只有很微小的機會可以拍自然的相片。

鏡頭印象 然而,一會兒之後我發現我的出現不再引人注目。每個人繼續做著原本在做的事,不再對我感興趣。我把相機袋留在車上,把備用的軟片和鏡頭放在口袋裡,然後我發現我很快就融入人群之中,不再引人注意。這個女孩太關心她的羊了所以沒有注意到我。我找到一個好視點後,才拿起相機,選擇畫面拍攝,而她一點也沒有發現。

相機:35mm SLR
鏡頭:75-150mm
軟片:Kodak Ektachrome 100SW

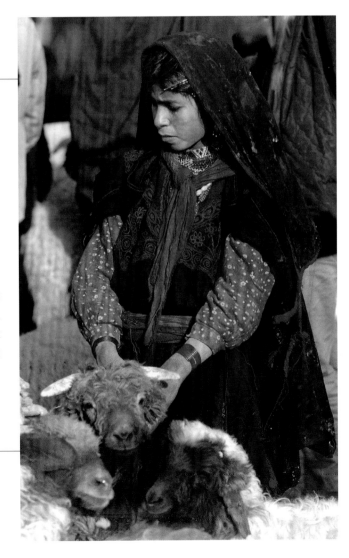

79

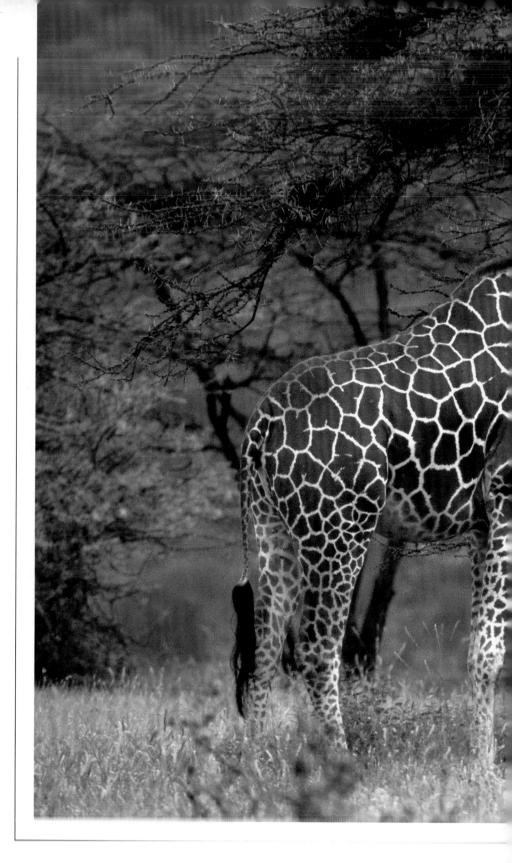

大自然攝影

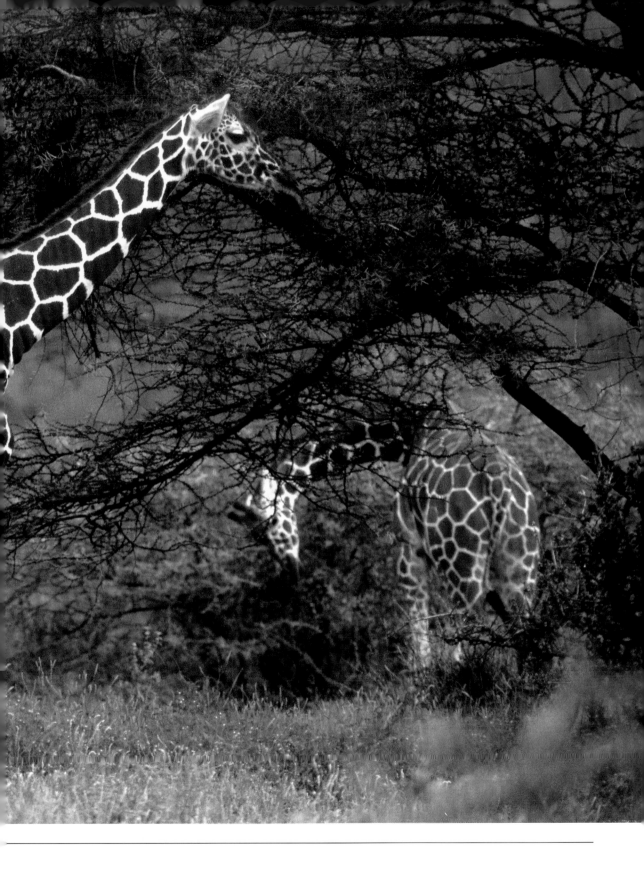

61 填滿畫面

翻閱任何有動物相片的書或雜誌，其中最突出的就是特寫相片。就像孩童一樣，動物有著普遍性的吸引力，而這大部分源於牠們的表情。拉近畫面最能運用到表情的吸引力，並強調皮毛質感的細膩。當然，創作這種相片你必須離主題很近，一般來說，你需要長鏡頭來選取最重要的特點。當拍攝時，多數野生動物對專家來說都是很特別的。在一些場景中，像是野生動物園，或是你花園裡為小鳥特別準備的小鳥桌，都能讓你近距離接近動物，得到拍攝良機。

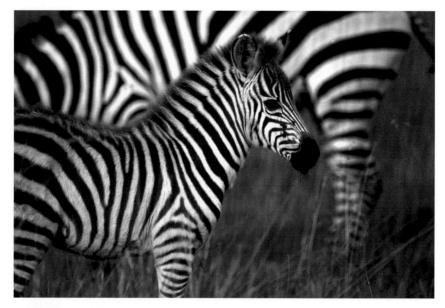

小斑馬

第一印象 我在肯亞的狩獵之旅拍到這張相片，在那裡你的車子可以近距離接近動物，但是在車子裡拍照有些困難，而且當時我用的是又重、體積又大的600mm鏡頭。我無意中看到這頭小斑馬和他的媽媽，我想如果我能找到一個視點讓小斑馬成為主要焦點，媽媽成為背景，就會是一張好相片。

鏡頭印象 我從車頂上拍攝，鏡頭用一個裝豆子的袋子支撐著。我請司機移到一個媽媽會在小斑馬背後的角度。事實上，我使用的鏡頭夠長，以致於我顯得離主題太近，影像也拉得太近，所以我必須請司機再倒退一點。因為陰天，光線很柔和，是完美的光源品質，但是對快速快門來說又顯得不夠亮；我擔心這會造成厚重鏡頭的晃動。在拍照前我確保車子沒有震動，並將鏡頭緊靠在豆子袋上，結果影像呈現完美的清晰度。

相機：35mm SLR
鏡頭：600mm
軟片：Fuji Provia 100F

62 拍攝自然形狀

花朵、樹木、動物、和鳥都是最受攝影者歡迎的主題，但是大自然中也有其他主題提供了拍攝動人相片的極大良機。如果能將形狀、圖案、和質感運用得當，都是能夠創造強而有力影像的元素，而自然形狀如樹木、樹葉、岩石、和水在這些特質上尤其豐富。選取這類主題的小範圍有可能製造具有抽象感，幾乎如畫一般的相片。在這些相片中，主題不如構圖來得重要。當自然形狀的微小細節被近距離觀察，它們會呈現出如風景般的感覺。

沙的圖案

第一印象 我在北迪馮（Devon）一條小河川流而過的沙灘拍攝了這個影像。這條小河覆蓋了一道道深黑色的細縫，當退潮時，會填滿白色的細沙。這個過程創造了有趣圖案和質感的無限可能性。當時，一大清早，陽光的角度很低，以驚人的方式照亮了沙的起伏。另外，潮濕沙灘的陰影區域反射了藍色的天空，形成顏色的變化。

鏡頭印象 我發現的視點可以讓我將圖案中最有趣的部分包括在畫面中。我將腳架盡可能架得很高，使用廣角鏡頭讓視點幾乎是直接由上而下照向沙灘。我調整相機角度讓圖案的主要線條呈現對角線，並將影像的藍色區域調整在上方。我使用偏光鏡進一步強調圖案和顏色的差異。

相機：35mm SLR
鏡頭：24-85mm加偏光鏡
軟片：Fuji Velvia

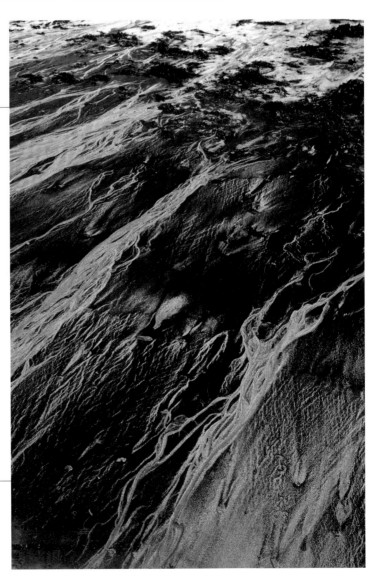

63 運用花園設計

花園是人工精心設計的風景，創造一系列構圖及平衡完美的景觀。正因此，參觀一個吸引人的花園極可能提供了許多攝影良機，而這相對狹小的區域所提供的良機是開放的鄉間少有的。拍攝花園有很多種方法，取決於花園設計的方式，一年中的季節，還有光線及天氣的條件。以花園特色、邊界、及個別植物為主題的近距離攝影可以達到很好的攝影效果，但是如果要呈現更如畫般的效果，傳達花園整體的個性，請試著尋找一個清楚的主題，呈現前景的細節，創造景深和空間感。

英式花園

第一印象 當我在威特郡（Wiltshire）拍攝風景時，恰巧看到這個傳統的英式鄉村花園，圍繞著一個美麗的石頭屋。這是一個私人花園，但是花園的主人很樂意讓我拍照。那是個晴天的傍晚，太陽低角度和溫暖的特質創造了很好的光線質感，並強調了花朵豐富的色彩。

鏡頭印象 花園裡有些大片的陰影區域，我對視點的選擇一部份取決於如何將陰影區域排除在外，但是我也希望將花朵所包圍的大石頭當作前景的重點。我使用廣角鏡頭決定畫面範圍，所以左邊大部分厚重陰影的區域就被排除了，並保留穿過花園的小河。我搭配小光圈，確保影像的前後都很清晰。

相機：Medium format SLR
鏡頭：55-110mm
軟片：Fuji Velvia

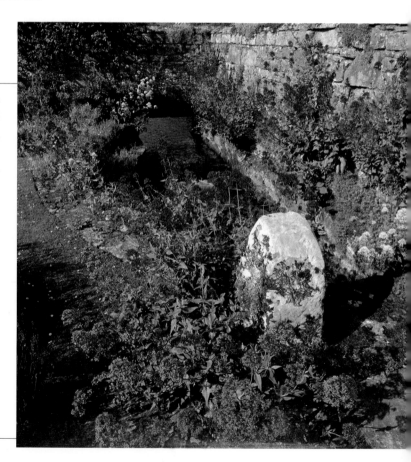

64 利用天空當背景

要成功拍攝引人注目的相片的關鍵之一，就是設法保持影像簡單，避免太多細節反而製造混亂。在這方面，背景通常是構圖中最容易出問題的一環，尤其當你希望將主題凸顯時。一個形成平淡又乾淨背景的好方法，就是利用天空。通常搭配低視點在這種情況下是必須的，但是多用點心力，當拍攝個別植物和花朵時，也可以妥善利用天空。然而，如果畫面包涵了大片天空，相機所顯示的曝光值將比實際上需要的低，最好近距離測光，或是以主題的中間色來做單點測光。

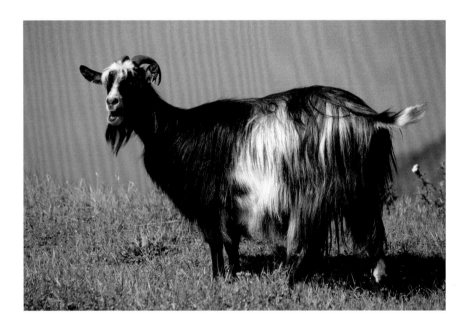

山羊

第一印象 科西嘉是一種特別上相的山羊的故鄉，我在這裡拍攝了這個細膩的生物。這些山羊似乎永遠都帶著一種優越的表情。我嘗試拍攝他們好幾次，但是很難靠近他們，而且他們通常待在不容易將他們從背景中突顯出來的場景中。

鏡頭印象 當我開車經過山區時，道路的邊界是陡峭又佈滿雜草的土坡，我在此遇到一小群山羊。當我向我選擇的目標邁進時，他，或者她，開始離我而去，而且是往上走。所以我使用長鏡頭慢慢追著他，或者她，直到這頭動物打破地平線。這時，深藍的天空形成了理想的的背景，乾淨又具對比性。

相機：35mm SLR
鏡頭：70-200mm
軟片：Fuji Velvia

65 選擇樹木當作主題

樹木不僅看起來美麗，也可以當作極佳的攝影主題。樹木提供了自然風景中具震撼力的對比元素，因為它們創造的垂直線條和形狀，與陸地上的水平線形成對比。當一棵單一且獨立的樹被單純的背景細節清楚襯托出輪廓時，形成了特別強而有力的影像。舉例來說，遠方地平線上的樹可能變成無以倫比的焦點，甚至當樹本身很小，低仰角仍然可以將樹的形狀描繪在天空中，造成很好的效果。樹木攝影在冬天當樹幹的結構顯露無遺時，尤其令人滿意。

橡膠樹

第一印象　我在南澳開車經過佛林德斯草原（Flinders Range）時看到這棵結構顯露的橡膠樹。雖然附近有很多橡膠樹，這棵樹特別明顯，因為它優雅的形狀在傍晚的陽光下大膽呈現。我選擇的視點創造了樹幹最佳的組合方式，可以讓它清楚呈現在土坡和天空單純又對比的顏色中。

鏡頭印象　我設定的畫面範圍以樹幹和樹枝的形狀為焦點。我使用偏光鏡讓天空和土坡的顏色更為飽和，並搭配81B暖色調濾鏡強調影像的紅色調。

相機：35mm SLR
鏡頭：24-85mm加偏光鏡及81B暖色調濾鏡
軟片：Fuji Velvia

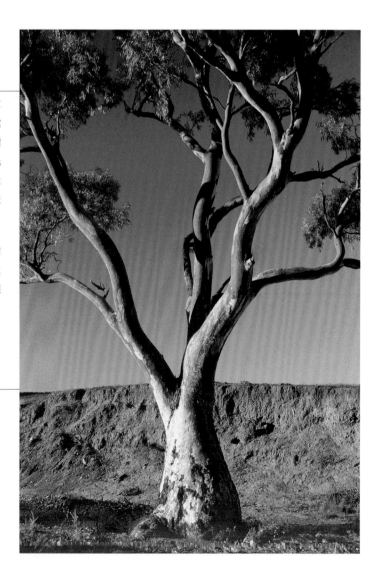

66 運用秋天的顏色

如果說一年中有個拍攝鄉間美景的好時機，那非秋天莫屬。樹葉豐富溫暖的色澤和質感，與柔和的光線結合，絕對是一張動人的相片，如果你能遵守幾個原則的話。別試圖在一個景色中呈現太多，結果很容易變成太過複雜且混亂的畫面。尤其當你在陽光下拍攝時更是如此，因為太多光亮的部分和厚重陰影會使樹葉的細節和質感呈現混亂。一個保險的作法就是拍攝森林中相對較小的區域，在這區域中，陰天當光線柔和時，可以創造強烈的色彩。

孔皮耶那的落葉

第一印象 一個如此的海邊森林提供了最豐富的秋天顏色，而且十月末期正值高峰。這是個飄著細雨的陰天，但是在森林中溫和且幾乎沒有陰影的光線強調了黃金色調。我尋找的視點可以讓樹幹完美排列，畫面前方的樹幹成為焦點，而背景的樹幹呈現和諧的平衡。

鏡頭印象 我將畫面拉得很近，所以只有包涵了主要的元素。我將相機架在腳架上，所以我能搭配慢速快門及小光圈，得到足夠的景深。我使用慢速軟片Fuji Velvia，加上偏光鏡增加色彩飽和度，還加上暖色調濾鏡增強紅色調。

相機：Medium format SLR
鏡頭：55-110mm加偏光鏡及81B暖色調濾鏡
軟片：Fuji Velvia

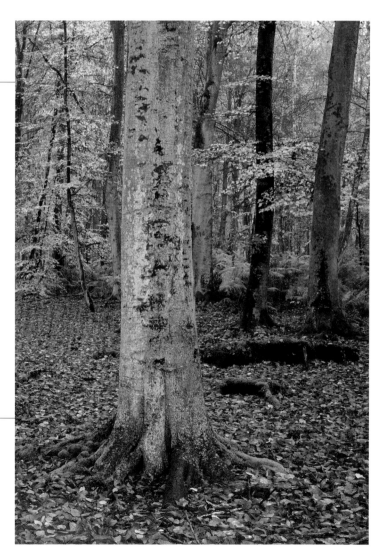

67 在自然環境下拍攝花朵

把花摘下然後到室內可以控制的環境下拍攝它是比較容易的,所以如果能在自然環境下拍攝它們生長的狀況,通常效果會比較吸引人。如果是開在離地面較近的小花,你需要一些支撐讓相機可以在低角度拍攝。雖然一些普通腳架可以這麼做,如果你能買小型的桌上用腳架會更方便。光線必須控制得很柔和,不該有厚重的陰影及過亮的狀況,所以最好避免直接光源。拍攝特寫相片你可以使用雨傘或紙板在主題上形成陰影。背景應該避免突兀,並且製造色彩上的對比,讓主題得以清楚凸顯。

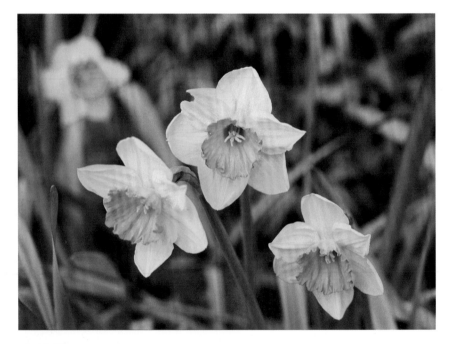

水仙花

第一印象 這些水仙花生長在我自己的花園中,所以我能選擇它們完全盛開且狀況良好的時機拍攝。那是個晴朗的一天,但是花朵正好在一棵樹的陰影下,提供了理想的溫和光源,照亮這些花。植物的莖反射天空,製造明顯的藍色調,讓鮮豔的黃色花朵大膽凸顯。

鏡頭印象 我選擇的視點將前景的三朵花隔離出來,並把它們向前拉近。背景的花則呈現平衡的構圖。我使用長鏡頭從遠方拍攝,壓縮了空間感並減少景深,因為我不希望背景細節太過清晰。小光圈確實使前景的三朵花能夠清晰呈現。

相機:Medium format SLR
鏡頭:105-210mm加鏡頭延伸管
軟片:Fuji Velvia

68 農場動物特寫攝影

在農場上消磨幾個鐘頭有可能製造出極佳的動物相片。當然你必須徵求農家的同意並確保你不會製造困擾，但是只要方法正確，很多農場主人都會樂意配合。多數農場動物都能讓你輕易靠近，拍攝上並不困難，但是如果你也能展現場景的某些特點，或是動物的行為，捕捉農場生活的氣氛和活動，就能增添相片的趣味性。一個最能為相片增添吸引力的方法，就是拍攝小動物，而且如果你能趕上小羊，小馬，或是小牛出生的時機，你的拜訪一定值回票價。

小豬

第一印象 我受邀拍攝一份農場假期宣傳手冊的廣告相片，而且我很幸運可以在農場展開季節性活動的時機拜訪一些有趣的農場，這些活動對於來訪的遊客會是有趣的焦點之一。我很幸運當我到達時，一群小豬才剛誕生不久。

鏡頭印象 在我個別拍攝一些小豬相片之後，牠們整齊地排列成一條線，提供我拍攝不同類型的相片。日光透過穀倉的門落在牠們身上，創造很好的效果，所以我只需要找到一個好的視點。我需要一些高度，所以我站在堅固的相機箱上，才能用廣角鏡頭往下拍。我選擇將小豬填滿畫面，並使相機稍微傾斜，讓牠們形成一條對角線。我搭配合適的光圈大小，確保影像整體都能清晰呈現。

相機：35mm SLR
鏡頭：20-35mm
軟片：Fuji Provia 100F

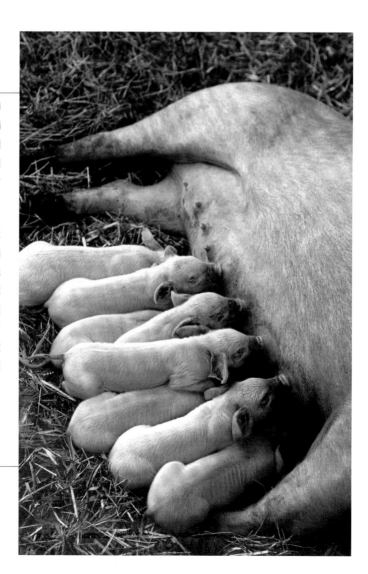

69 拍攝寵物

運用寵物，你有機會拍攝到比任何其他狀況下更為親密的動物相片。拍攝寵物能提供絕佳的特寫機會，你也會覺得這些更即興的相片，能呈現動物深刻的個性和行為，是很有成就感的。一系列這類相片可以用來創造類似視覺日記的效果，取名「某某生命中的一天」，而且也可能拍攝出具有幽默感的相片。如果能在與動物相同的高度拍攝牠們是很有幫助的，而且如此也能製造更親密的感覺。耐心也是拍攝動物很重要的因素，而且你花的時間越多，你越能拍攝出動人的相片。

提飛

第一印象 我的貓提飛是個怪異的小動物，經常有些詭異的舉動，其中之一就是突然衝上樓梯，沒有明顯的原因，同時發出如巴司克山獵犬般低沈的怒吼。我總想嘗試拍攝牠一些更詭異的行徑，但是直到現在才如願以償。

鏡頭印象 提飛習慣在晚上晃到起居室，佔據地毯的中央，開始牠的理毛儀式。許多個晚上我在沙發上準備好相機和現場光源，等待牠的儀式開始。我第一次嘗試時，牠突然停止一切動作，站起來，離開起居室。但是當我在接下來的幾個夜晚繼續堅持下去，牠似乎接受了這種狀況，讓我拍照。我運用了室內閃光燈，光源從天花板反射下來。

相機：35mm SLR
鏡頭：24-85mm
數位相機設定ISO 400

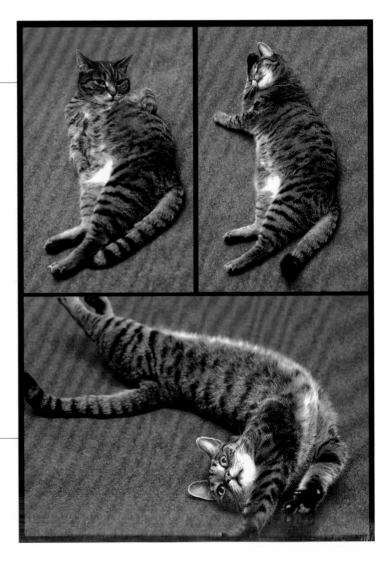

70 在動物園中專注拍攝特寫

動物園提供了近距離拍攝野生動物的機會，但是要得到清楚的畫面並避免透露出牠們是被豢養在動物園中，這是很困難的。如果你使用長鏡頭拍攝特寫，背景細節可以模糊處理。將相機近距離靠近鐵絲網，搭配大光圈，也能將鐵絲網隱形化，而這也是透過玻璃窗拍攝時可以避免反光的最佳方法。但是，拍攝動物園中的動物也能有佳作產生，如果場景夠有趣，足以成為構圖的元素之一時。善加利用動物餵食時間，因為這是動物能見度最高且最容易接近的時刻。

大猩猩

第一印象 我在旅遊英國西南方的波特林波動物園(Port Lympne zoo)時拍攝到這個友善的老傢伙。這個動物園非常有名，因為它豢養許多種類的大猩猩，並讓牠們居住在超大玻璃屋的良好環境中，所以你能夠近距離接近牠們。餵食時間是動物園的高潮之一，我不想錯過。觀看區域有時很擁擠，但是那時是冬天，所以找一個好視點並不困難。

鏡頭印象 我拍了一些動物在自然場景中的相片，但是我想拍攝一些讓牠們的不自由狀況不那麼明顯的相片。我挑選了一隻看來似乎很上相的大猩猩，在我選定視點前觀察牠的行動。然後我使用長鏡頭，盡可能靠近玻璃窗，等牠走近適當位置時，才準確對焦，按下快門。

相機：35mm SLR
鏡頭：100-400mm
軟片：Fuji Provia 400F

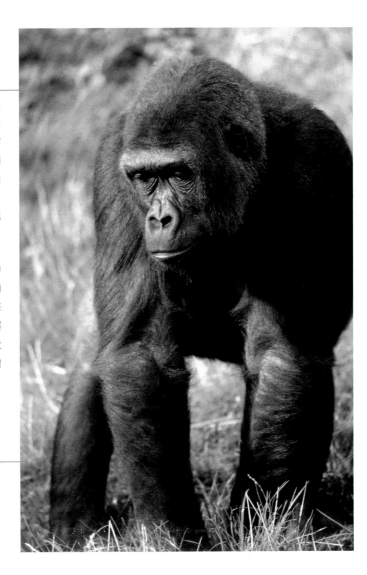

91

静物及特寫攝影

71 保持靜物的單純

靜物攝影必須有個起始點：一個有趣的點子，物體，主題，或是場景。最基本的靜物形式是專業攝影師所謂的包裝攝影，這有可能是一瓶優雅的香水或是一罐濃湯。在每日的雜誌和目錄中你可以看到此類攝影更細微的安排，但是主要內涵是一樣的：影像必須有良好的光源，構圖完整，視覺上吸引人。你必須花時間保持靜物的單純和直接，而最動人的靜物影像不可避免地有強烈的設計元素。最好能從單一的主要物體開始，搭配可以襯托它的背景或場景，然後增添任何可以形成令人滿意的構圖元素。

提琴和笛子

第一印象 這張相片的起始點是這把提琴，這是我在馬拉喀什的市集發現的一種原始樂器，擁有很多令人懷念的靜物影像特質：這是一個有趣的物體，有著好看的外型及對比的材質。我的初步想法是將影像限定在提琴跟它的弓上，搭配平淡的背景，但這樣的構圖可能會缺乏趣味及張力。

鏡頭印象 我決定改用一塊我在印度買的裝飾性刺繡布料，進一步增添色彩及材質的豐富性，並與這項樂器的民族風特質取得平衡。我還需要增加一些元素，從一般原則來看，單數物體較能形成令人滿意的構圖，所以我加了一個裝飾性的小笛子。我運用室內窗戶透進的光源，加上白色的反光板，避免陰影區域太過陰暗。

相機：35mm SLR
鏡頭：24-85mm
數位相機設定ISO100

72 以光源強調質感

攝影的過程能夠精確地記錄物體表面的質感到一種幾乎以假亂真的程度。有趣或是具對比性的材質在適度強調下,可以賦予影像張力。這一部份是來自於表象形成的錯覺:舉例來說,一塊平滑的布料在特寫時能夠呈現強烈的質感。光源也是強調質感的關鍵。細緻的質感需要強烈準確的光源角度來呈現,而表面粗糙的質感則需要更柔和且正面的光源。實際上,物體的質感通常只是影像的元素之一,但也是達到平衡的必要元素。

核桃鉗

第一印象 這個古老的核桃鉗對我來說有著吸引人的老舊質感,形狀也很有趣。我想它可以是個很好的小幅靜物起始點。一開始我嘗試用有粗糙質感的藍子當作背景,但是這顯得有點太過,色調上來看也太暗了。

鏡頭印象 一塊折疊好的棉布創造了最佳的效果,因為光源的色調讓暗色的物體更能強烈凸顯,而布料細膩的質感強調了核桃堅硬的形狀和質感,還有核桃鉗的金屬質感。我運用室內的日光照亮這些物體,盡量將陳列靠近窗戶,並搭配適當的角度,讓各種不同的質感都能具體呈現。

相機:35mm SLR
鏡頭:100mm微距鏡頭
數位相機設定ISO100

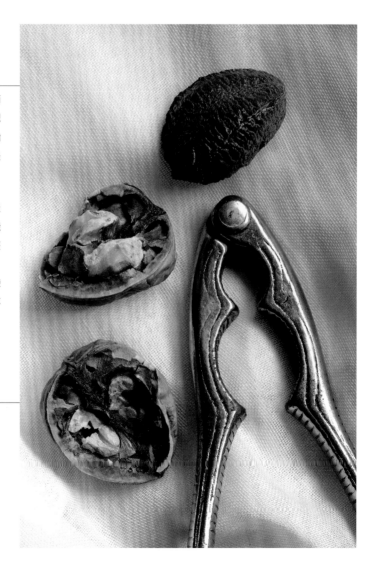

73 尋找圖案

運用圖案能夠創造令人滿意又平衡的影像,使雙眼感到舒服平靜。圖案是一個形狀或細節的重複,你的雙眼能夠辨認出圖案的節奏。許多圖案的例子出現在大自然中,尤其當你近距離觀察自然形狀時,而人造的物體也提供大量機會讓你發現圖案。當一個影像包含了一個具有張力的圖案,其中還有另一個元素可以被視為焦點,突破圖案,趣味性就能持續。圖案的張力通常在相片的主題色彩變化有限時,才能被強化。

木條

第一印象 當我旅行至法國的酒莊時,我無意間來到一個製造葡萄架的鄉村,看到路旁這個木條堆。那是個陰天,光源分散,所以沒有厚重的陰影或過亮的物體讓影像顯得太過複雜。

鏡頭印象 這個木條堆很大,我初步的想法是將整個木條堆包括在畫面中。我將相機設定在正面全景的視點,這不僅可以看到最清楚的畫面,也能排除多餘的細節。當我從視窗向外看,我發現如果我選擇較小的區域,讓木條頂部和尖銳部分互相交錯的話,圖案會更有張力。

相機:Medium format SLR
鏡頭:105-210mm
軟片:Fuji Velvia

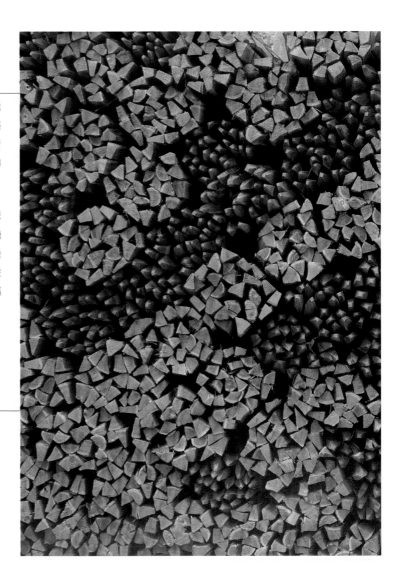

74 運用形狀

一個形狀有趣的物體可以是構圖中強而有力的元素。甚至一個清楚呈現的剪影也能創造很好的影像效果。強調形狀最好的方法就是確定主題和背景之間有色調或顏色上的對比。這對比是可以塑造的，例如將紅色蕃茄放在藍色的盤子上，或是對比的形狀搭配，例如將圓形物體放在方形盒子中，也是一個創造動人影像的好方法。另外，賦予物體比背景更強的光源也能創造對比，反之亦然。對焦也能強調物體的形狀，例如將焦距清晰的物體，搭配模糊的背景細節。使用長鏡頭搭配大光圈限制景深，將是最容易達到此效果的方法。

陶土花瓶

第一印象 我在西班牙一個小村莊買到這個材質粗糙的花瓶，我那時覺得這花瓶特殊的形狀很適合靜物攝影。當我考慮合適的背景時，我發現這面隨興漆成的牆能夠增添畫面些許溫暖，並襯托花瓶質樸的感覺。我剪下兩枝乾枯的繡球花代替鮮花，因為它的色調接近花瓶的顏色。然後我將花瓶放在一張皮料上，因為皮料的顏色和牆及花瓶形成和諧的畫面。

鏡頭印象 我將花瓶擺在靠近牆面處，但是留了足夠距離讓光源能夠照射到花瓶背後。我用柔和的燈箱以近乎完美的角度照亮整個畫面，並在對面放置一大片白色反光板，將部分光源反射在陰影區域，避免形成黑暗面。

相機：35mm SLR
鏡頭：24-85mm
數位相機設定ISO100

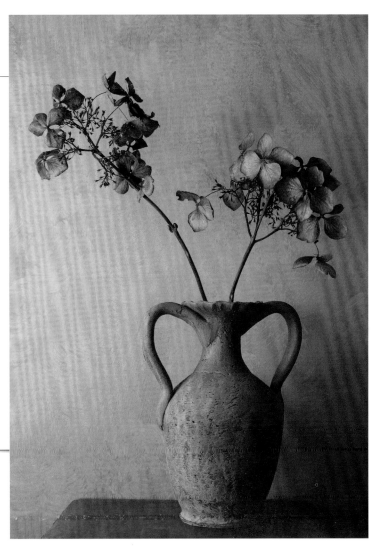

静
物
及
特
寫
攝
影

75 拍攝透明物體

製造不凡影像有個相對簡單的方法，就是運用燈箱拍攝透明的物體。樹葉、花朵、還有許多家居物體都能讓光源穿透，創造動人的相片。一個普通的攝影燈箱就很理想了，但是如果你也能運用玻璃支撐一個大約一公尺以上的大張白紙，設計一個暫時使用的燈箱，光源也能平均呈現，而不直接照射在玻璃上。因著物體透明度的不同，在燈箱之上的光源增加一些反射光源，能使效果更好。調整燈箱亮度或是燈箱與物體的距離，創造反射光源及直接光源之間美好的平衡。

如冰的水晶

第一印象 透明物體在偏光效果下加上偏光鏡拍攝，會形成很有趣的彩色效果。有些透明塑膠在這種方式下可以製造令人驚喜的色彩，有些水晶效果的物體也是，包括冰塊。如果單一物體製造的效果不夠驚人，可以組合多種物體達成更吸引人的效果。

鏡頭印象 這影像其實是一個塑膠CD封面。我在上面放了一片用冰水做成的薄冰。我的光源是攝影燈箱，上面覆蓋了一大片醋酸纖維製成的濾色片（可以從大型攝影棚器材專門店買到），濾色片必須大到足以覆蓋物體佔據的整個區域。我也在相機上加了偏光鏡。如果我分別旋轉薄冰、CD封面、及偏光鏡，就能製造各式各樣的效果。我運用微距鏡頭製造大於實物尺寸的影像。

相機：35mm SLR
鏡頭：100mm微距鏡頭
數位相機設定ISO100

76 運用食物當主題

靜物攝影中最上相的主題之一，也是最容易取得的物體之一，就是食物。撇開食物是大多數人有興趣的主題這個事實，由於食物包含了許多悅目的形狀，豐富的質感，及有趣的顏色，食物攝影容易達到令人滿意的效果。一張聞名世界的靜物作品，就是愛得華·威斯頓（Edward Weston）所拍攝的畫面單純的胡椒。創造如此動人的影像，並不需要複雜的道具安排或精細的背景。你只需要花幾分鐘到超市挑選水果或蔬菜，並搭配簡單的燈光，這可以是日光或是反射光，就能提供足夠的拍攝素材。

地中海魚類

第一印象 地中海的魚貨店和市場攤販經常會有拍攝靜物所需的物體，有著豐富的色彩又有趣。在陽光海岸（Costa del Sol）的假期中，我常買各種魚類烹煮晚餐，在這種情況下，由於選擇很豐富，我考慮以此為拍攝主題。所以我以上相與否作為選擇魚類的標準，確定我能擁有豐富的顏色和形狀可以運用。

鏡頭印象 我在海邊發現一塊浮木，那是一艘殘破船隻的一部份，我覺得很適合當作背景。由於當時天空有點陰暗，光源很分散，這是很完美的，因為細微的質感及色彩在直接光源所造成的陰影下容易失真。從一條魚開始，我一條一條增加其它的魚，在畫面範圍內調整他們的位置，直到我覺得畫面達到和諧的平衡及緊密的關聯性。

相機：Medium format SLR
鏡頭：55-110mm加鏡頭延伸管
軟片：Fuji Velvia

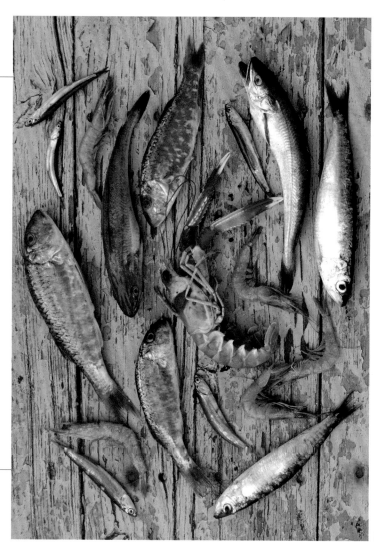

77 運用抽象感

特寫攝影容許你製造擁有抽象特質的相片,而不僅僅是製造明顯可辨的主題。這個方法很有效果,如果你對於探討主題的視覺元素如何成為創意表達的方式很有興趣的話。甚至家裡或花園裡你最熟悉的物體也能以創新的方式拍攝,創造複雜且吸引人的影像。選擇異於平常的視點,決定畫面時不讓主題那麼容易辨認,讓人預料到主題所要傳達的意念,並引導觀眾將焦點集中在主題的材質如形狀、圖案、質感、及顏色上。光源也有助於增添神秘感,並賦予影像更大的張力。

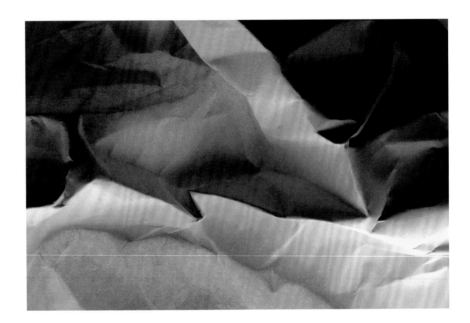

揉碎的紙

第一印象 這張相片的點子來自於我看到的另一張相片。攝影師將一張白紙捲成角錐形,放置在黑色背景上,然後以柔和的燈光和準確的角度照射其上,創造從白色到純黑色美麗的漸層色彩變化,呈現優雅的質感。當然,我不想重複同樣的點子,但是我很喜歡這個概念,然後從一張白紙的折疊開始。

鏡頭印象 我將單一分散光源放置在一邊,但是結果很令我失望,因為就算我把畫面拉近,你還是可以馬上辨認畫面的內容,但是我希望傳達抽象的感覺。然後我想到將揉過的紙放在燈箱上讓它立起來,就能讓強烈的光源從下方柔和往上投射。這結果看起來好多了,然後我又實驗了一陣子,將白紙傾斜,扭曲,直到我完成你所看到的影像。

相機:35mm SLR
鏡頭:100mm微距鏡頭
數位相機設定ISO 100

78 融合直射及反射光源

玻璃跟水一樣，都能反射並傳播光源，而被運用來創造很細微的色彩和質感。直射光源最佳的運用方式，就是將玻璃物體放置在有強光照射的白色背景前，或是透明的白色素材前，例如描圖紙，將光線由後往前照。如果是多面象的物體，你可以透過背景的光源變化，製造各種效果。甚至，光源能夠賦予有限的色調，但是更強烈的各式光源可以製造更多的色調變化，而玻璃的細節會更加清楚呈現。玻璃的反射特質，如果能透過分散式光源從場景的前方照射，例如柔和的燈箱光源，或是從白色反光板反射的柔和燈光，最能有效呈現。

玻璃瓶和玻璃杯

第一印象　我一開始是將一個玻璃櫃放在距離背景白紙大約2公尺遠的地方。我用了兩個攝影棚閃光燈在玻璃櫃後面，一邊一個，然後我盡量將背景光源控制平均，確使光線不會直接照到玻璃櫃。當我將玻璃瓶和玻璃杯放在適當位置，我又在左方加了另一個由燈箱柔和的分散光源形成的閃光燈，調整位置直到玻璃杯前方創造出光亮區域，呈現它的形狀和質感。

鏡頭印象　我將相機架好，並將畫面拉近，調整玻璃瓶和玻璃杯的角度，直到合適的構圖出現。為了捕捉更多玻璃上的細節，我在燈箱對面架了一個白色反光板。在按下快門之前，我將玻璃杯的位置做了記號，在啤酒的酒泡消失前迅速換上一杯啤酒。

相機：Medium format SLR
鏡頭：105-210mm加鏡頭延伸管
軟片：Fuji Velvia

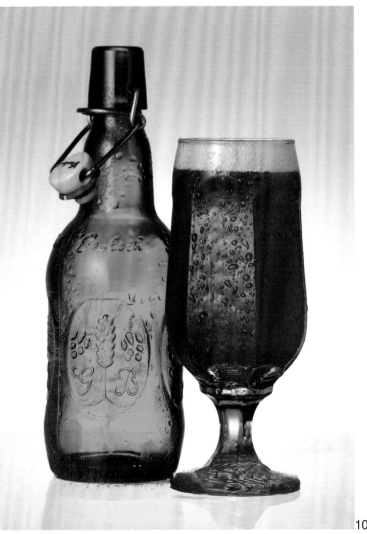

79 尋找現成的靜物

在家裡，你可以安排令人滿意又愉悅的靜物場景，但是你也有很多機會可以利用別人的心力，發現幸運的安排。這類型靜物的影像必須透過視點及畫面範圍達成良好的構圖。而且腳架是這類相片很珍貴的工具，它不僅能讓你使用小光圈，達到足夠的景深，也能讓你更精準地控制畫面和視點。這類主題常常需要色彩和質感等特質來創造張力，而陰天溫和的光線，通常比晴天當陰影厚重且對比過度時，更能達到良好效果。

印度香料

第一印象 我帶著相機在市場閒逛，度過了許多快樂時光。這些市場可以是讓你拍攝現成靜物的絕佳場合，因為這裡有精心陳列的各式商品。我無法想像他們花了多少時間在印度街上的市場排列這些香料，那些老闆想必在黎明前就已經起床了。

鏡頭印象 那是一大清早，雖然是個晴天，這部分的市場仍在陰影之下，光線十分柔和，創造了很好的質感，而且沒有厚重的陰影或過度對比。香料的陳列經過設計，以方塊來看能呈現最佳畫面，但是我需要將相機盡可能拉高，用廣角鏡頭取得最大畫面。我使用小光圈取得足夠的景深，讓前景到後景都能清晰對焦。

相機：35mm SLR
鏡頭：24-85mm
軟片：Kodak Ektachrome 100SW

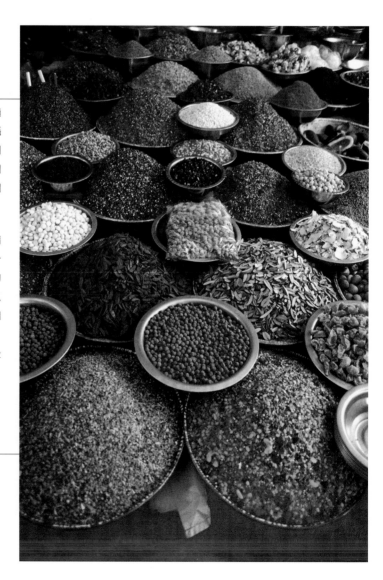

80 運用色彩創造設計

拍攝人像和靜物最令人滿意的部分就是你擁有相片內容和構圖的絕對控制權。這在你需要巧妙運用色彩時尤其重要。你對背景顏色和道具的選擇對於創造相片的設計感，以及你想激發的情緒，扮演了中心角色。擁有大膽色彩對比的物體，能夠賦予影像活潑誘人的特質，而柔和且和諧的色彩則製造了平靜的情緒。色彩在創造有趣的焦點時也能扮演主要角色，確使觀眾的目光被引導至影像某個特定的部分。

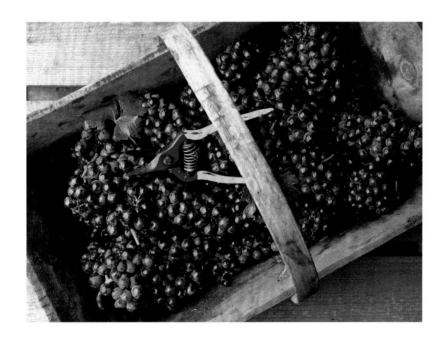

一籃葡萄

第一印象 當我受邀拍攝法國的酒莊豐收時，我把握機會拍攝了這張相片。在最優良的酒莊中，選擇葡萄的過程以最精確的方式展開，我發現我能拍攝到我所能見到最美的葡萄。我借了葡萄採摘工人的一個藍子，放滿了我所能找到最棒的幾串葡萄。

鏡頭印象 我將相機架設在酒莊的門內，分散的日光光源在精確的角度照射下，在葡萄上創造了強烈的陰影和亮光區域，這強調了葡萄的形狀和質感。我從藍子上方直接拍攝，使葡萄能夠佔據極大的區域。影像需要視覺焦點，一開始我運用了葡萄藤葉，但是感覺不夠大膽，然後我將支點設在畫面三分的交叉點上。

相機：Medium format SLR
鏡頭：55-110mm加鏡頭延伸管
軟片：Fuji Velvia

103

旅遊攝影

旅
遊
攝
影

81 拍攝當地活動

當你旅行時，拍攝當地發生的活動是你在紀錄一個地方時，更能增添當地色彩和生命力的好方法。這類相片的成功竅門在於確保你有一個很好的視點，而這必須在事前作功課，瞭解活動發生的資訊和地點。在適當的時機到達現場，你選擇視點時就不會受限。長鏡頭是極重要的工具，因為你不僅可以藉此拉近畫面，也可以將雜亂的背景模糊處理。如果你有可以登高的輔助工具也是很有幫助的。媒體攝影記者有時會帶著階梯，但是一把矮凳或相機硬箱也是大有幫助的。別忽視了人群中也藏有人像攝影的好機會。

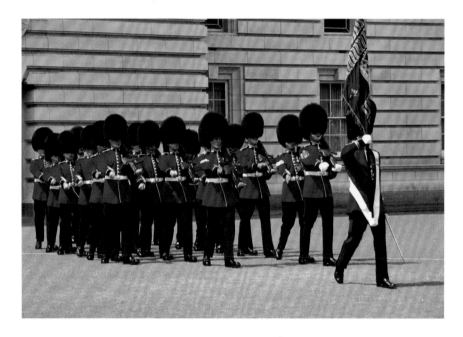

衛兵交接

第一印象 這是我第二次嘗試在倫敦的白金漢宮拍攝衛兵換班的畫面。第一次我距離換衛兵的場景太遠，沒有機會拍攝到好相片，雖然我覺得我已經在很好的時機抵達現場。

鏡頭印象 第二次，我很早就到達現場，一開始幾乎只有我一個人在那裡。這次嘗試一點都沒有白費，因為我有機會看到整個儀式的過程，所以我知道我應該在哪裡拍照。我選擇視點的標準主要在於我是否得到整個儀式的清楚畫面，但是也要考慮最佳的光源和背景條件。

相機：35mm SLR
鏡頭：70-200mm
軟片：Kodak Ektachrome 100SW

82 拍攝市場

市場是一個捕捉當地色彩，拍攝當地人像和商品的好地方。市場有一種魔力，能讓人比平常更覺放鬆，而且當陌生的人正專注於某件事情上，你的拍攝會更容易。別急著拍照，你可以花點時間熟悉場景，讓潛在的主題慢慢習慣你的存在。這幫助你不讓別人認為你是個嚴肅的攝影師。我習慣多帶備用的軟片及鏡頭在口袋裡，並把我的大相機藏在背後。如果你想拍攝攤販陳列的商品，你也可以禮貌地讚美他所販賣的商品，或是買一些回家。選擇陰天當光源比較柔和時，尋找陰影區域的主題，或是直接在陽光下拍攝。

阿哈馬達巴市場

第一印象　在印度阿哈馬達巴(Ahamadabad)這樣的市場，攝影師幾乎等於被寵壞了，因為這裡有太多的選擇，商品如此有趣又色彩豐富，陳列也近趨完美。這裡的人也很友善且樂於配合。雖然這是個晴朗明亮的一天，大部分攤販都在陰影區域，擁有柔和的光源。我特別喜歡這個老闆的陳列，用一個大藍子裝了迷你茄子放在前方。

鏡頭印象　為了使用廣角鏡頭，我選擇了一個很近的視點，靠近攤販的右側，所以藍子的排列形成了曲線。我踮著腳尖，才能稍微以俯角拍攝前方的蔬菜。我手持相機，所以我必須與快門速度妥協，確保清晰對焦，並搭配小光圈取得足夠的景深。

相機：35mm SLR
鏡頭：24-85mm
軟片：Kodak Ektachrome 100SW

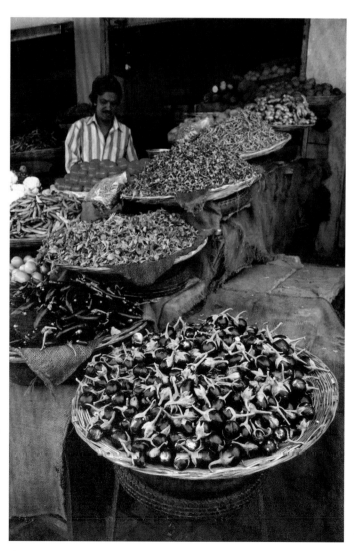

83 以建築細節為焦點

如果要透過相片辨認一個國家、地區，或是描寫當地文化，有一個引人注目的方法就是拍攝建築特色的特寫。甚至，一個相對次要的細節，不僅能創造令人滿意且吸引人的影像，也能對於人類的遺產訴說許多故事。這類影像大部分取決於它們基本的視覺元素，而擁有有趣形狀、質感、及圖案的建築特色有可能創造最令人滿意的相片。光源很重要，而一個陰天中的分散光源，相較於直接光源，更能呈現細微的細節跟質感。為了達到最佳效果，將主題中最有力的元素填滿整個畫面是必要的，也因此你需要長鏡頭及穩定的腳架。

印度樑柱

第一印象 我在印度的法特夫司卡里 (Fatephur Sikri)拍攝了這張相片。這裡是16世紀模古帝國(Moghul Empire)的首都，是個建造在山坡上的奇特城鎮。在一段相對而言不算長的時間後，這個城鎮因為缺水而被遺棄。這裡到處是美麗的建築，有著複雜的雕飾，及奇特脫俗的氛圍。之前我到這裡時，很幸運碰上很好的光線，讓我可以拍攝建築物的整體。這次太陽的位置不恰當，天空也很朦朧，所以我決定只拍一些細節的特寫。

鏡頭印象 這個特殊的細節位於樑柱的頂端，支撐寺廟的屋頂，並有自然光源照射。分散光源的質感和方向創造了極佳的細節及有趣的質感，我想效果最好的畫面應該是將鏡頭拉近。我使用小光圈取得足夠景深，並使用腳架，搭配合適的曝光。

相機：35mm SLR
鏡頭：24-85mm
軟片：Fuji Velvia

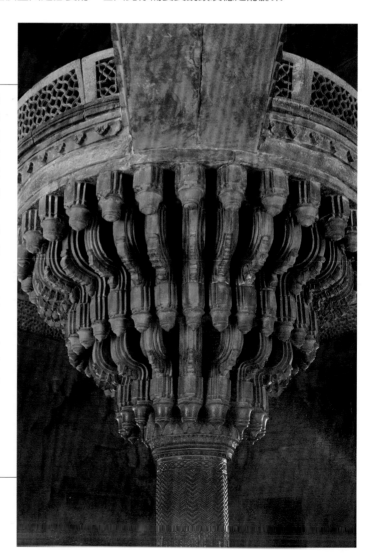

84 拍攝當地農作物及特產

旅遊攝影很重要的一部份就是尋找可以幫助你辨認一個特定國家或區域的主題,並創造色彩豐富又有趣的影像。要達到如此效果,可以拍攝當地最具特色的農作物。舉例來說,向日葵花田或是薰衣草田常被用來代表法國。同樣的,其他更多元的主題,例如稻田、橄欖、漁船、及葡萄藤,都能令人從相片聯想到一個特定的地方。不只是農作物或特產,栽種、收成、或加工的方式,還有傳統的農業方法,只要代表了一個國家的特色,都能創造動人又有資訊性的相片。

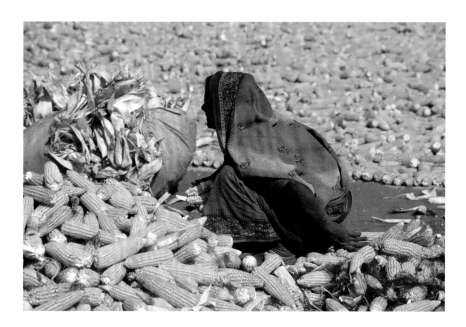

玉蜀黍農婦

第一印象 在印度開車,每天都會看到一些驚人的景象。當我看到這一大片在陽光下曬著玉蜀黍的區域,我深受震撼。那是一個明亮的晴天,光線充滿對比,並不適合記錄顏色。

鏡頭印象 我第一次嘗試拍攝這個景象,是用廣角鏡呈現大片收穫的玉蜀黍,但是我並不完全滿意,因為陽光造成玉蜀黍反光,畫面顯得太過強烈。最後我決定最好是用長鏡頭,並將畫面集中在較小的區域,以用一農婦當作視覺焦點。

相機:35mm SLR
鏡頭:70-200mm
軟片:Fuji Velvia

85 拍攝非正式人像

旅行中拍攝人像能夠為你的旅行記錄增添趣味和價值。當地人坦率的人像攝影可以很有趣,但是如果能多費點心力拍攝比較個人化的人像,而不是他們與背景或場景的互動,會更令人滿意。我喜歡拍攝自然的人像,但是我也喜歡在取得模特兒的允許後,得到額外的控制權。請記得,眼神的接觸在人像攝影中有著強烈的影響力。最好能找到一個單純的背景,讓你的主題清楚凸顯。你必須確定他或她感到輕鬆自在,並確定光源是合適的。

印度商人

第一印象 我在印度城市傑普(Jaipur)的市場遇到這個男人。當我拍照時,他看著我好一陣子了,我想他對於我認真拍照的畫面感到很有趣。我知道很多人都不太敢要求陌生人拍照,但是我已經這麼做了好多年,雖然我也曾碰過禮貌地拒絕,我倒從未因此沮喪過。這個男人很樂意與我配合,事實上,我想他一直在等我開口。

鏡頭印象 在他站的地方陽光太強烈了,所以我問他是否可以移到陰影下。我找了一個背景平淡單純的地方。我常要求模特兒坐著拍照,我才能從輕微俯角拍攝他們,但是這次我想用輕微的仰角拍攝,這很適合他尊貴的表情和沈著的姿態。

相機:35mm SLR
鏡頭:70-200mm加鏡頭延伸管
軟片:Kodak Ektachrome 100SW

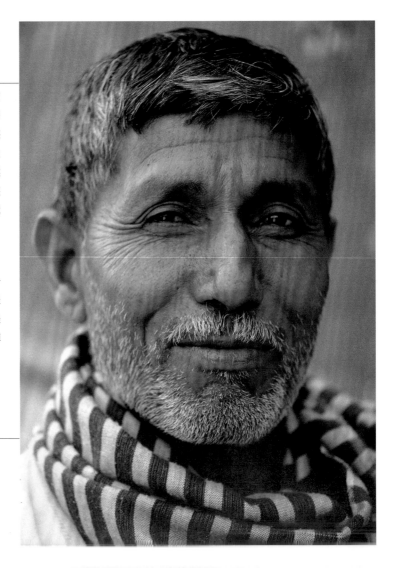

86 拍攝交通工具

各式交通工具是旅遊的要角,對攝影師來說,旅程中所能提供的攝影主題跟目的地這個主題一樣有趣。許多汽車也是一個特定地區的特色,能成為呈現一個國家生活方式和文化的相片。當你考慮從A點到B點可以利用的各種交通工具時,從威尼斯的遊船到亞洲的黃包車,從舊金山的電車到非洲的駱駝或印度的大象,你會發現我們人類真是具有冒險精神。攝影也有很多不同的面象可以考慮,從特寫、交通工具和設備的靜物呈現,到移動中的交通工具、車站建築、或同遊旅客的人像攝影。我就常常覺得鐵軌的線條和車站是很吸引人的。

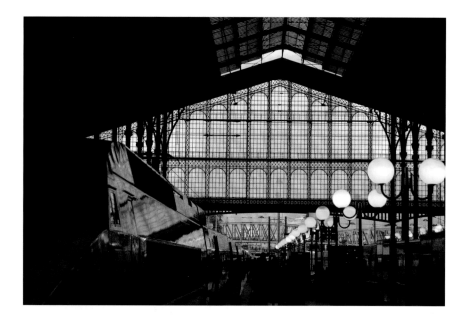

北方車站

第一印象 由於我放棄了倫敦的攝影棚,所以需要通勤。我很少搭火車,而且我發現曾經令我厭煩的事現在變得有趣。我太太派蒂和我最近到巴黎度週末,就是搭乘歐洲之星。那是段很享受、很舒服的經驗。不像坐飛機,旅程本身充滿了快樂的回憶。我很迫切紀錄旅程,但是大氣極糟,我幾乎無法在日光下順利拍攝滿意的相片。

鏡頭印象 我們回程時必須在天黑前離開北方車站(Gare du Nord),當我們抵達車站時燈已經亮了。天空才剛轉黑,讓電燈得以發亮,但是仍有足夠的日光避免陰影太過黑暗。我不想把腳架再拿出來,所以我找到一個視點讓我可以支撐相機,並擁有極佳的月台景觀。我決定的畫面範圍排除了不夠明亮的區域,讓大窗戶填滿畫面。

相機:35mm SLR
鏡頭:24-85mm
數位相機設定ISO 400

87 拍攝櫥窗及廣告

在我眾多的攝影迷戀中，其中一項是對拍攝櫥窗及廣告招牌的迷戀。這不只是很炫的事，也能創造震撼人的相片。我旅行時，總會留意好的例子，而在印度和非洲國家，櫥窗和招牌常是很奇幻特別的。這類型相片在一段時間後可以形成一個有趣的系列。就像任何記錄現代風格及品味的影像，它們擁有與時俱增的價值。甚至在60或70年代這類主題就已經很吸引人，有著對往日流行的懷舊情感。構圖技巧在此類相片比較少用，因為拍攝這類相片通常只是拍攝一個方形的畫面，但如果能增加其他元素，例如欣賞櫥窗的路人，效果會更好。

藝廊

第一印象 前一陣子我在布魯塞爾待了幾天，我很喜歡那裡。在一個藝廊聚集的區域，我對那些櫥窗陳列特別感興趣。櫥窗在本質上就是一種設計，而藝廊的櫥窗尤其令人讚嘆。這個櫥窗的極簡風格很吸引我，但是我覺得我需要更多元素才能創作一張滿意的相片。

鏡頭印象 有一些路人停在我身邊欣賞櫥窗陳列，我決定向後退，看看是否有其他我所需要的畫面元素。這個男人不僅僅是停下來觀看，他似乎對櫥窗內藝術品的含意感到困惑，懷疑為什麼有人會買這樣的藝術品。他待的時間很長，足以讓我快速移動到適當的位置，按下快門。

相機：35mm Rangefinder
鏡頭：28mm
軟片：Fuji Provia 100F

88 尋找不同的角度

當你參觀著名的建築和紀念館時,從你所熟悉的視點拍攝是很容易的。這些視點通常是最容易接近的,也最能有效呈現建築物的美。泰姬瑪哈陵的相片大都從水池的角度往上拍的,所以可以取得這個角度的陽台總是人滿為患。但是不同角度的拍攝,更能凸顯它的美。更具原創性的拍攝方式就是從極不尋常的角度拍攝,創造一個誇張的空間感或加入一些脫俗的前景細節,但是如果你移到離建築物很遠的地方,加入更多周遭場景,將會創造更不俗氣的影像。有個訣竅是站在你想拍照的景物之前,觀看周遭環境,嘗試一個你能拍照的位置。

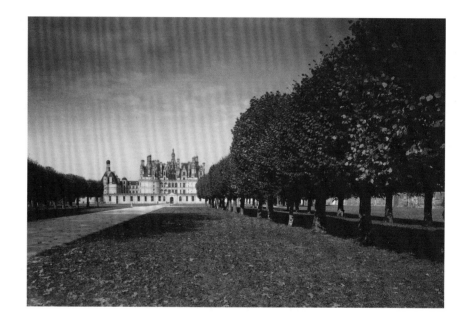

香伯城堡

第一印象 這個法國城堡是羅爾山谷(Loire vally)中最宏偉的一座城堡,非常大器又具氣勢。在城堡的正面有很多可供拍攝的視點,但是城堡位於一個美麗公園的中央,所以我想拍攝一張包含城堡周遭環境的相片,而非只是單純拍攝建築物本身。我已經拍攝了一些近距離的城堡相片,並發現遠處樹林的盡頭有一條路。

鏡頭印象 當時正值早秋,有些樹葉已經掉落,而太陽也開始沒入地平線,營造了特殊的氣氛。使用廣角鏡頭我可以將大片落葉放入畫面中,只包含左方樹蔭的最小部分,且城堡不再位居正中央。

相機:Medium format SLR
鏡頭:50mm移軸鏡頭加灰色減光漸層濾鏡及81A
　　　暖色調濾鏡
軟片:Fuji Velvia

113

89 拍攝聳動的細節

如果你希望你的相片能夠呈現你所旅遊的地方的特色，最容易且最明顯的方法就是拍攝著名的建築物或地標，例如雪梨的歌劇院。但是你也可以透過更細緻的方法呈現，尋找能夠達到同樣效果的細節，例如商店的招牌、特殊的交通工具、建築風格、及地方服飾。拍攝這類相片通常很有趣，欣賞起來也更具娛樂效果，並有助於避免落入俗套。一系列這類影像，相較於單一且立刻就能辨認的地標相片，更能捕捉一地的氛圍及特色。

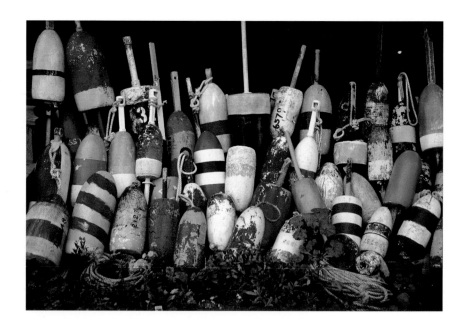

龍蝦浮標

第一印象 當你初遊某地時，最能吸引你的景象有時是很有趣的。我第一次到新英格蘭的緬因州海岸時，我幾乎要沈迷於這些龍蝦浮標。捕龍蝦是這裡的主要工業，我被告知這些不同的浮標標示著捕捉網所屬的主人是誰。它們漆著你所能想像到的各種顏色及設計，這對我而言，是無可抗拒的主題。直到現在，它們在我心中引發對緬因州的聯想，遠勝過其他我所拍攝的景物。

鏡頭印象 我必須承認，我在緬因州的兩週內拍攝了不少龍蝦浮標的相片，但是這是我最喜歡的相片之一，因為它們隨興的排列方式及美好的顏色混合。那是個陰天，有著柔和的光源，讓色彩顯得更為飽和。我單純地選擇了正面全景，讓畫面包含了最有趣的部分。

相機：35mm SLR
鏡頭：70-200mm
軟片：Fuji Velvia

90 拍攝黃昏

很少人能抵抗黃昏攝影的誘惑，但是常常又對結果感到失望。其中一個原因是因為直接從相機讀取的曝光值通常使相片顯得過暗，因為靠近太陽的天空通常明亮許多。這種情況是可以避免的，如果你以距離天空上方稍遠的點，或是天空最亮的部分做局部測光。第二，即便是測光準確，前景細節也有可能曝光不足。這也是可以克服的，如果你可以取得有趣的前景剪影，或是找到有反射作用的前景，如水。灰色減光漸層濾鏡有助於平衡日落和前景之間的亮度。

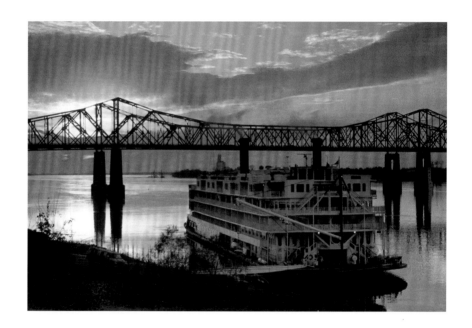

密西西比黃昏

第一印象 我很幸運在幾年前受邀搭乘密西西比河上的蒸汽船，並為旅遊雜誌撰寫一篇文章。那是個很愉快又難忘的經驗，但是就像其他許多航行一樣，很多時間是花在船上而非岸上，而其中我看到了許多潛在的拍攝良機，只是我沒有把握。拍攝一張優秀的船隻相片是很重要的，但是這並不容易，因為上下船的時間都非常短暫，而日當時的周遭環境或光源不見得理想。

鏡頭印象 這是我僅有的幾個機會之一。那天我們遊覽了小城巴頓魯（Baton Rouge），在傍晚回到船上。船靠岸之處是塊坡地，讓我找到的視點能夠呈現橋和河，還有船。我等了一會兒，等太陽不那麼強烈，再調整我的視點，讓橋得以遮住天空中最亮的區域。我使用灰色減光漸層濾鏡，進一步降低天空的亮度。

相機：35mm SLR
鏡頭：35-70mm加灰色減光漸層濾鏡
軟片：Fuji Velvia

115

風景攝影

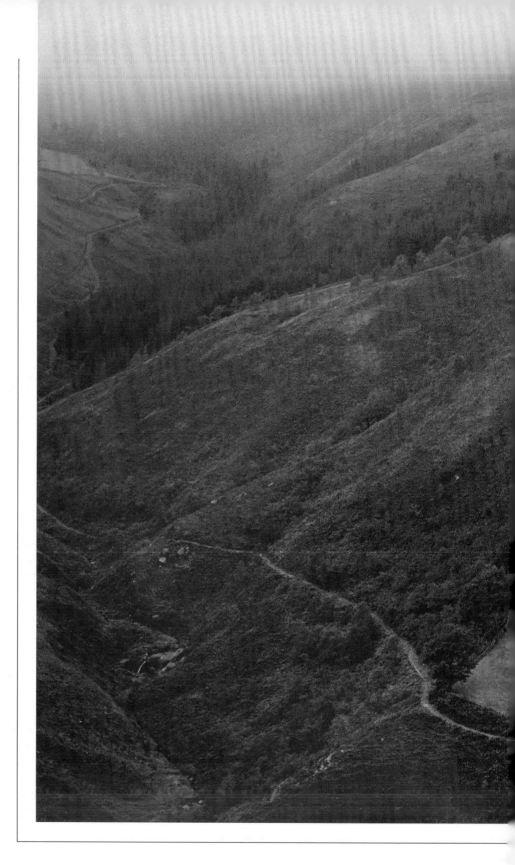

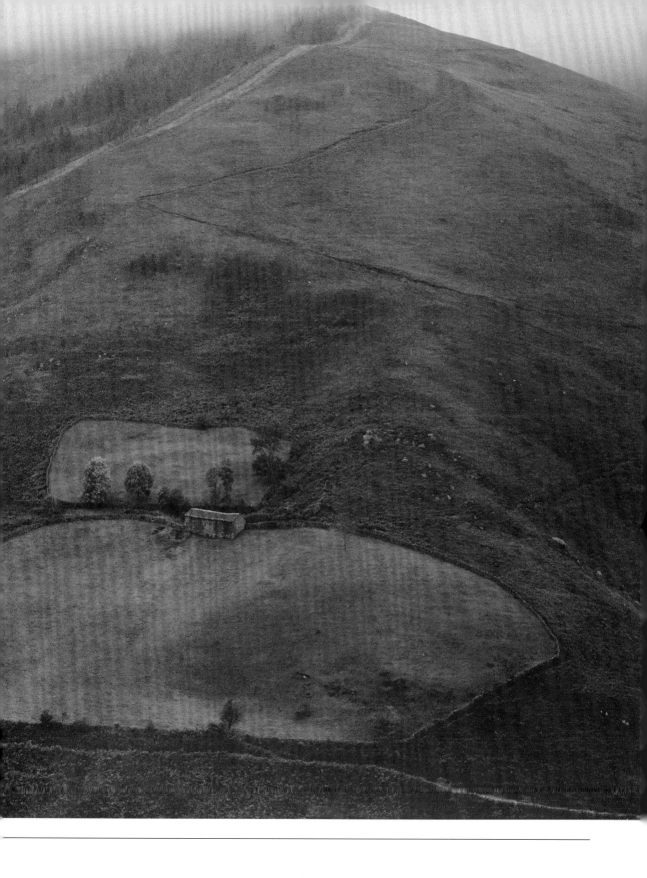

91 選擇一天中的適當時刻

攝影中最令人著迷,又常常最令人感到沮喪的事情,就是光源和光源所照射的主題之間不斷變化的關係,而論及風景攝影時,這關係又最為短暫。你很可能看到一個潛在動人的影像,但是一秒後它就消失了。你有可能剛好碰上適當的地點和時機,但是如果你能稍做計畫,好運才會眷顧你。有些最佳的風景攝影是在精心推敲後才決定視點,然後等待最理想的光源條件,才按下快門。但是即便你不這麼煞費苦心,適度瞭解現場狀況,可能更有機會成功拍攝高於水平的作品。

紀念谷

第一印象 我計畫在傍晚抵達亞利桑納的紀念谷,利用低角度光源拍照,但是卻發現那天景點沒開放。這很令人沮喪,因為我能從通道看到這裡有好多拍攝機會,但是我抓不到。我隔天早上還是會來,但是那會是我僅有的機會了。

鏡頭印象 第二天一早,我知道我已經失去了一些好機會了。有一個因約翰韋恩的電影而聞名的經典景色只有在傍晚的光源下才會得到好效果,現在一看並不值得拍攝。但是,對於這類型的風景,你在傍晚失去一次機會,你就在早上得到另一次機會。這張相片就是一個絕佳實例,因為只要再遲1或2小時,照射在岩石上的光線就不再那麼美麗。

相機:35mm SLR
鏡頭:24-85mm加偏光鏡及81A暖色調濾光鏡
軟片:Fuji Velvia

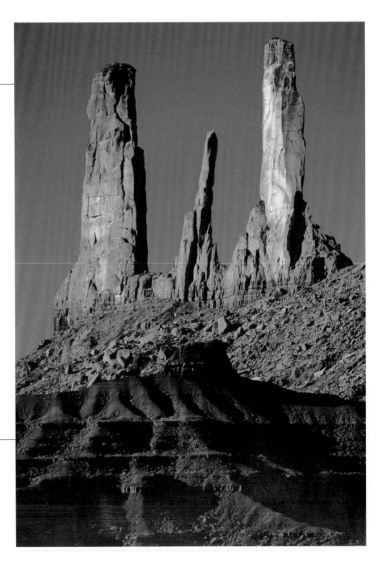

92 在各種情況下拍攝海景

天空和水是美好的結合。天空的變化反射在海面上，創造了光線、陰影、色調和顏色之間的相互變化，形成了豐富的拍攝機會。花一天在海邊有可能是一個刺激的攝影日，從藍天白雲的完美條件，到淡季度假飯店的淒涼景象及陰暗暴風雨的天空，海景可以是很具戲劇性的。當光源條件對風景攝影和建築物攝影不利時，卻有可能呈現最有趣的海景。拍攝風景時，如果陰天光線太過柔和，無法創造強烈陰影，失去對比，可能會是個問題。但是由於水面的反射特質可以被利用來增加畫面的對比，從天空中稍淺色調的區域就能創造強烈的亮光。

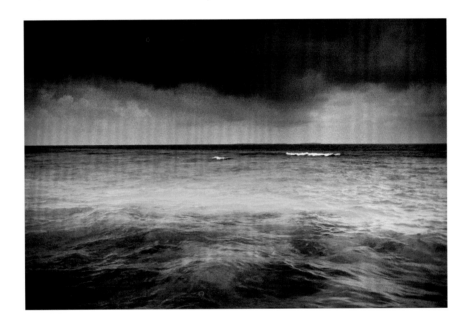

印度洋

第一印象 我在搭船旅遊馬爾地夫群島時拍攝了這個畫面。一個強烈暴風即將形成，我們正前往岸邊的安全地帶。在這裡，較淺也較平靜的水面有著美麗透明的質感，而它和遠處海面的陰沈及駭人的天色形成極具震撼力的對比。

鏡頭印象 這裡並沒有明顯的視覺焦點，但我覺得這是必須的。我已經決定好畫面範圍，當我發現有些大浪會出現在珊瑚礁上時，我裝上灰色減光漸層濾鏡來增加天空的陰暗色調。改變相機的角度及畫面範圍後，我只需等待一個明亮的浪頭出現，然後按下快門。

相機：35mm SLR
鏡頭：35-70mm加偏光鏡及灰色減光漸層濾鏡
軟片：Fuji Velvia

93 呈現風景的實際規模

在風景攝影中,呈現風景的實際規模並非總是可行的,除非你刻意去表現它。你通常能找到適當的物體來暗示它,而當影像包含了以戲劇性方式呈現風景規模的物體或細節,必定會創造相當程度的張力。最能表達實際風景規模的有效方法之一,就是在畫面中加入一個人,任何觀眾知道尺寸的物體也是可行的,如小木屋或一棵樹。關鍵因素在於物體應該以實際比例呈現,這表示物體在風景中的距離,應該近似於你拍攝的距離。當一小片區域的風景以長鏡頭獨立隔出時,則會顯得更有力量。

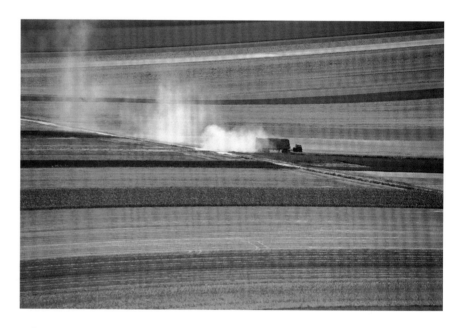

香檳區平原

第一印象 我尤其喜歡法國的這個地區,也是香檳酒所用的葡萄產區,因為農作物所形成的美好圖案在每個季節都顯得如此不同。地面非常平坦,但是有一個葡萄生長的陡峭山坡,是我在附近時常會去攀爬的,在那裡你可以俯瞰整個鄉間景色。

鏡頭印象 從這個視點,用長鏡頭能將景色以幾乎抽象的圖案,及扁平的空間感呈現。當我看到這輛卡車從遠方開來,發出如雲的煙塵,我思考著如何調整相機角度和畫面範圍。當我知道它行進的方向後,我重新調整相機,等卡車開到適當的點,才按下快門。

相機:35mm SLR
鏡頭:70-200mm加1.4倍加倍鏡
軟片:Fuji Velvia

94 排除天空

拍攝風景相片時,將天空包含在畫面中似乎是很自然的事,但是排除天空有時候能大幅改善相片的品質。如果天色微弱且蒼白,如朦朧的夏日天空,這不僅僅沒有視覺焦點,也會成為影像中較弱的部分,減低風景的張力。如果大片蒼白天空成為畫面的一部份,結果有可能使前景曝光不足,減少對比及色彩飽和度。即便天空是藍色的,如果大量呈現,也有可造成錯誤,除非其中有些白雲增添生氣。經常記得考慮畫面中應該加入多少天空是明智的:除非畫面顯得有趣,或是地平線上有重要的細節,不然最好還是將天空排除在外。

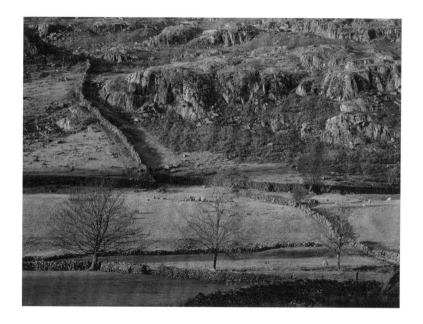

當納戴爾

第一印象 康布利亞郡(Cumbria)的小村莊當納戴爾(Dunnerdale)是我在英國最喜歡的地方之一。當時正值冬天中旬,羊齒植物染上了生動的色彩。那是個明亮的晴天,天空泛著深藍,但是我對陡峭山坡上豐富的色彩及質感,還有乾燥石牆形成的圖案感到特別有興趣。

鏡頭印象 我發現的視點能將幾棵樹放在中央,前景是一片陰影,有助於將焦點轉移到山坡上。當我開始思考畫面範圍該如何決定,我加入了一小片天空,雖然看起來還不錯,但是視覺焦點會從我最有興趣的元素,轉移到影像上方的監色,而且無法為山畫加進我所不想包含的其他元素,所以我重新決定畫面,把天空排除在外。

相機:Medium format SLR
鏡頭:105-210mm
軟片:Fuji Velvia

121

95 拍攝冬日風景

許多攝影者偏好在溫暖晴朗的天候下到戶外拍照，但是最佳的風景攝影機會有時卻是在冬季，在這個季節攝影可能會讓你很有成就感。優點之一是，太陽的角度整天都比較低，形成溫暖柔和的質感，暖色調濾鏡在此顯得多餘。空氣在此時也比較清新，天空更藍，而當你拍攝遠處時，能夠得到極為清晰的畫面。此外，風景本身也更有趣，因為只剩空枝的樹木有著更強烈的視覺效果，秋收後的農地也創造了生動的質感。當然，其他有趣的天候條件，如霧、霜、雪，都能為相片增添更多變化。

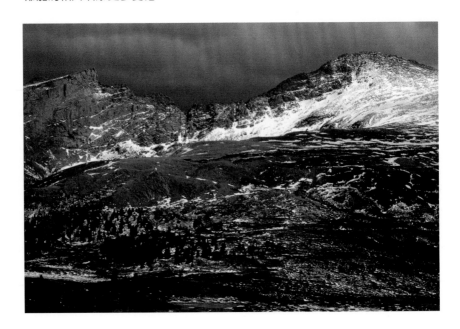

科羅拉多落磯山脈

第一印象 春天時我在丹佛享受了幾個溫暖的晴天，看著樹木長出新葉，然後我開車越過山區往南，很驚訝地發現山上還是冬天景象，而且才剛開始下雪。這是我在山頂看到的景象：灰暗多雷的天空，山中光影交錯的陽光，還有風景形成的強烈質感，組合成難以抗拒的畫面。

鏡頭印象 一開始我所尋找的視點容許我用廣角鏡頭將前景的細節包括在畫面中，但是，由於陽光在山中顯得比較強烈，而天空還是有點暗，我想這可能是這片風景的本質，所以我改用長鏡頭，選取畫面中一小部分。

相機：35mm SLR
鏡頭：70-200mm
軟片：Fuji Velvia

96 運用引導法

風景攝影最吸引人的特質之一，就是它能引導觀眾進入一個場景，所以他或她能夠想像自己身處其中，走入場景。這不只讓影象更具視覺效果，也增加了空間感的印象，並有助於創造景深及距離感。我尤其喜歡利用小徑或道路來引導觀眾，但是類似的效果也能透過由相機延伸出去的強烈線條來達成，例如一排樹或耕地的線條。使用廣角鏡頭時效果會更好，因為引導的起始點離相機很近，但是當你在遠距離使用長鏡頭時，效果也不錯。

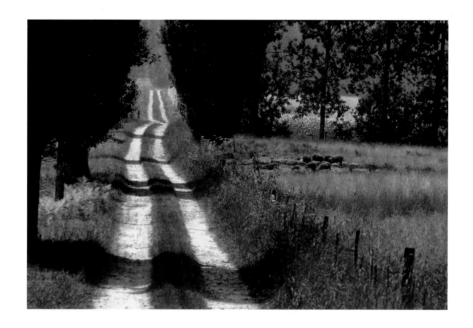

蓋斯康風景

第一印象　法國的蓋斯康區在盛夏時很美，天氣炎熱晴朗，大片的向日葵花田覆蓋地面。對我來說最迷人的地方，是這裡悠閒平靜的鄉間氣氛。當我看到這條鄉間小徑時，我已經拍了幾張有向日葵花田的相片。

鏡頭印象　這條小徑特別動人，因為它的淺色調讓它得以大膽凸顯，而且它從相機延伸至遠方的盡頭。我初步的想法是選擇較近的視點，並用廣角鏡頭來強調空間感，但是這必須包含許多不必要的細節。當我用長鏡頭往外看時，我比較喜歡我看到的景象，因為它強調了風景中炎熱朦朧的情緒，及小徑的凸出特質。

相機：35mm SLR
鏡頭：70-200mm加81B暖色調濾鏡
軟片：Fuji Velvia

97 將前景焦點納入畫面

將前景細節包含在畫面中，總是能為風景攝影增添趣味和張力，尤其當拍攝的是遠方的景色。當影像中的所有物體皆與相機有所距離，相片會顯得欠缺景深和距離感，呈現扁平亦缺乏空間感。在這種情況下，可以利用前景一個相對次要的物體來克服，例如加入一些草地，一面石牆，或是一扇門。尋找適當的前景焦點應該成為選擇視點的過程之一。當你看到遠方有你想要拍攝的景色時，向後看跟向前看同樣值得，才不會錯過可以利用的細節。

克理巴湖

第一印象 這個在辛巴威的人工湖大得簡直跟海一樣，如果不是還有殘存的樹木留在岸邊。當日落來臨時我馬上把握這個拍攝機會，因為我人在東邊海岸，所以可以看到面西的景色。我花了一點時間尋找合適的樹木，由於樹木離岸邊有點距離，我用長鏡頭將它們在畫面中放大。

鏡頭印象 當日落展開，天空形成了非常美麗的雲層，所以我換成用廣角鏡頭以便將雲層加入畫面中，而這似乎讓前景焦點的存在顯得更為必要。附近有一些岩石，所以我把相機架得很低，最近的岩石只有約1公尺遠。我設定小光圈取得足夠景深，並用灰色減光漸層濾鏡使天空和前景得以平衡。然後我等到一個浪打在岩石上時，才按下快門。

相機：35mm SLR
鏡頭：20-35mm加灰色減光漸層濾鏡
軟片：Fuji Velvia

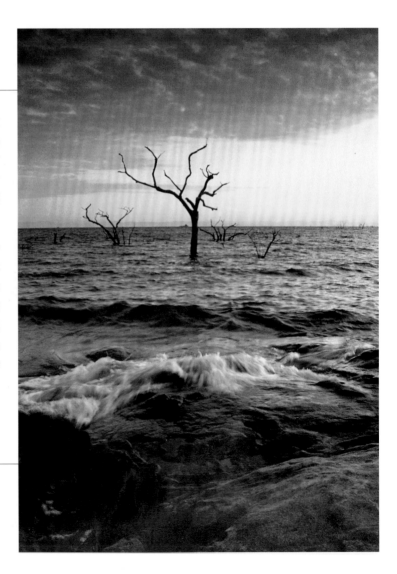

98 強調天空

當你遇到一片藍色，或平淡陰暗的天空，最好將其排除在畫面之外，但是如果遇到洶湧如波浪般的白雲或戲劇性的暴風雨天空，反而能大幅改善畫面。天空在軟片留下的記錄通常沒有眼睛實際上看到的豐富，因為天空通常比風景攝影需要更少曝光。藍色天空中的白雲可以運用偏光鏡來強調，讓天空的藍色更豐富更飽和，白雲也能因而更凸顯。如果天空很明亮，可以運用灰色減光漸層濾鏡來調和，尤其在陽光下拍攝時。這種濾鏡也能用來傳達暴風雨天空的戲劇感，只是效果會比實際上看到的要減弱。

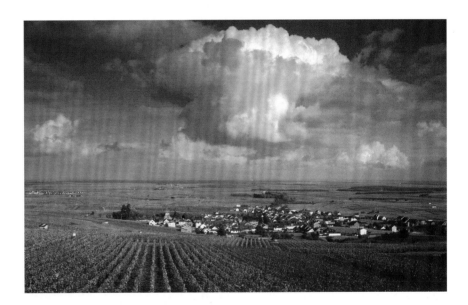

香檳區的奧格村

第一印象 秋天是拜訪法國此區最好的季節，因為秋天葡萄藤的顏色，而光線也比夏日朦朧炎熱氣氛下的光線清澈。一開始我的興趣在於染上金黃色的一排排葡萄藤，引導我的雙眼延伸至遠方的村莊，還有更遠處的平原。我拍了好幾張擁有這些元素的相片，直到我發現其上驚人的天空，形狀美麗的白雲正停在絕佳位置。

鏡頭印象 我已經準備好廣角鏡頭，所以我所需的就是稍微改變視點，並將相機角度往上調，犧牲前景的一些細節，容許天空的存在。我用偏光鏡增加天空色彩的豐富性，並凸顯白雲的形狀。那一大片雲的邊緣特別亮，我擔心會因為太亮而淡出，所以我又加了灰色減光漸層濾鏡讓雲顯得暗一點。

相機：35mm SLR
鏡頭：20 35mm加偏光鏡，81A暖色調濾鏡，灰色減光漸層濾鏡
軟片：Fuji Velvia

99 表現瀑布的動感

慢速快門可以記錄流動的水，並賦予空靈如煙的質感。你會需要腳架，包含一些靜態元素也是很重要的，如岩石或樹葉，這會被清晰地記錄下來，與水形成對比。另一個方法是運用相機的多重曝光設定，將同樣畫面曝光8或16次，以曝光值為分子。舉例來說，如果相機顯示的曝光值是1/125秒，光圈f/8，你拍8個1/1000秒，或16個1/2000秒，都用同樣的光圈。當然，相機在拍攝過程中絕不能移動。這種影像通常在陰天當光線較為柔和，或是在陰影下拍攝時，效果會更有好。

藍色瀑布

第一印象 這是在西班牙雅勒岡區（Aragon）一個小村莊中著名的瀑布之一。在此冬季，水量充沛。那是個明亮的晴天，有著深藍色天空，但是我選擇的瀑布是在陰影下，所以光源分散，不會有厚重的陰影或過亮區域，破壞水流柔和如煙般的質感。

鏡頭印象 從藍色天空反射的光線賦予水流藍色調。我可以用暖色調濾鏡加以調整，但是我想這可以為景色增添氣氛，把顏色留住。我選擇的視點和畫面範圍讓水流填滿畫面，然後我的快門速度設在1秒，並搭配適合光圈。

相機：Medium format SLR
鏡頭：55-110mm
軟片：Fuji Velvia

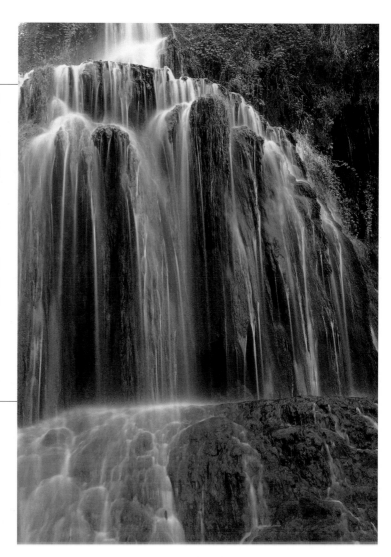

100 在惡劣天候下攝影

大多數攝影者偏好在陽光普照的藍天中外出拍照,而這條件再加上合適的主題及良好的構圖,幾乎可以保證成功的攝影。但是選擇天候惡劣的一天來攝影,雖然這種機會並不多,這種條件卻能拍出更具震撼力的質感。惡劣天候如霧、雪、雨對城市和鄉間都有很大的影響力,常常製造出比豔陽天下更充滿情緒和氣氛的相片。你必須知道在霧和雪的天候下,拍攝出的景物看起來似乎要比實際上還亮,所以曝光不足會是個風險。最好能近距離曝光,或是以主題的中間色做局部測光。

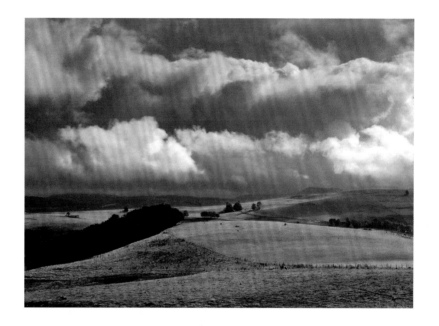

奧佛納

第一印象 法國馬西夫地區(Massif Central)的天氣多變,當我到那裡旅行時,我體驗到我所見過最懾人的暴風雨和最戲劇性的天空。對我而言,拍攝風景相片最刺激的狀況就是當天真正黑暗,暴風雨將臨,而陽光還能透過雲層縫隙照射出來時。

鏡頭印象 我發現的視點容許我取得風景和天空的絕佳畫面,而且我可以看到陽光將會照在我所希望的區域。我必須等待陽光到來,雖然我已經將畫面決定好,但亮光區域使我必須在最後一刻改變構圖。亮光只存在了幾秒鐘。

相機:Medium format SLR
鏡頭:105-210mm加雙色減光漸層濾鏡
軟片:Fuji Velvia

索引